ART 9

공예품 밑그림 디자인

DRAFT OF CRAFTWORK DESIGN

편집부 편

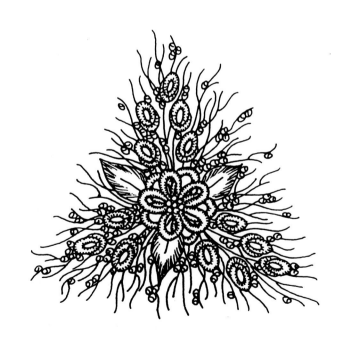

 도서 상투스
SANCTUS 출판

차 례

머 리 말

이 책의 내용은 책 제목처럼 공예품의 밑그림에 필요한 문양을 수록한 것들로 짜여져 있다. 공예품 제작에서 사용되는 밑그림이란 공예의 분야별로 분류된 것은 없으며, 모든 문양들이 필요에 따라 두루 이용될 수가 있다. 예로서, 금속공예의 밑그림이 목공예나 도자기공예에도 이용될 수가 있을 것이다.

이 책에 수록된 문양들은 세계 여러 나라에서 주로 자수공예에 사용되어 온 것이지만 넓게는 공예 어느 분야에서도 필요로 하는 훌륭한 작품으로 인식되어 책 제목을 '공예품 밑그림 디자인'이라 명명했으며 이 문양들이 공예 각 분야에서 긴요하게 활용되기를 바라마지 않는 바이다.

책 뒷부분의 테디베어는 산업의 생산직 분야나 학생들의 캐릭터 제작에도 좋은 자료가 될 것이다.

내용 가운데서 DUTCH 문양이라 함은, 미국의 펜실베이니아로 건너온 독일계 이민들이 당시 즐겨 사용한 문양을 말한다.

<div align="right">편집부</div>

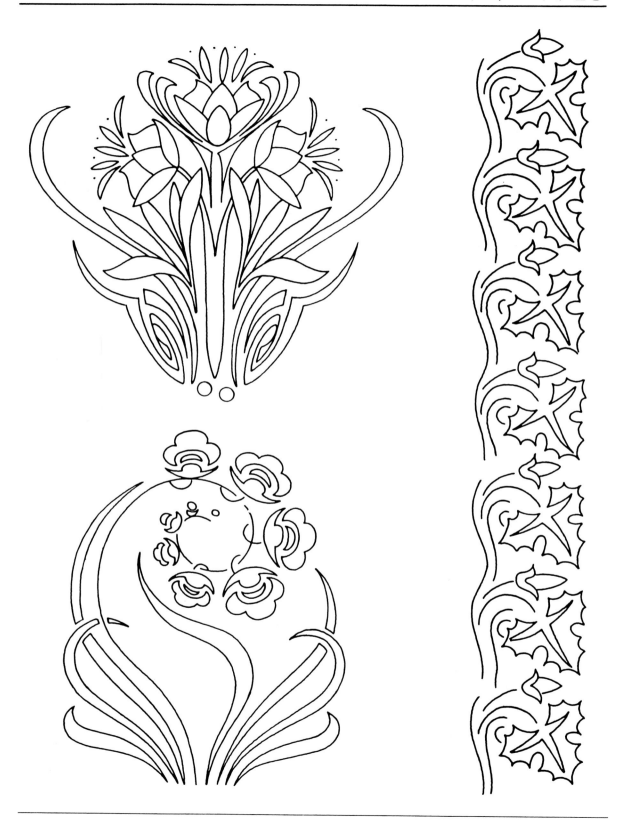

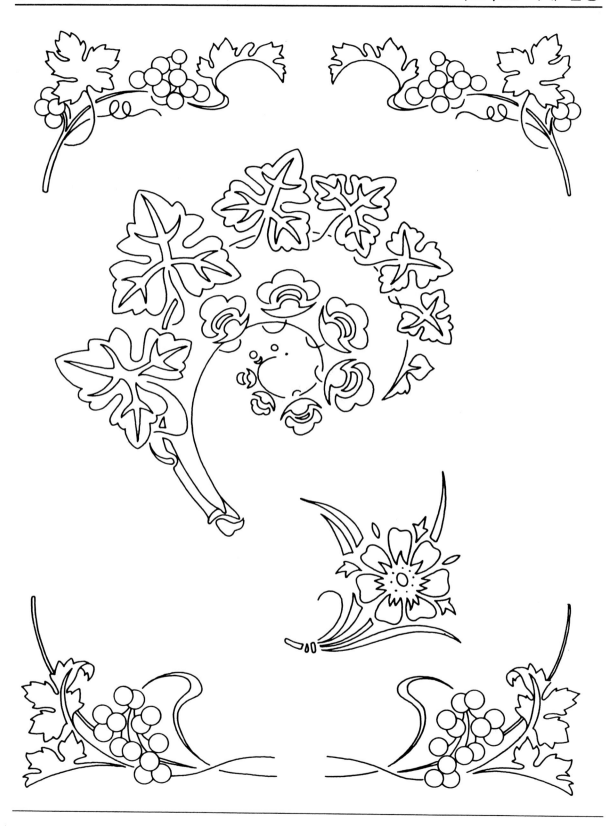

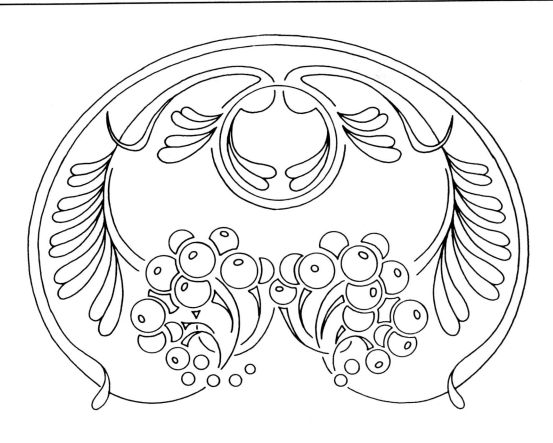

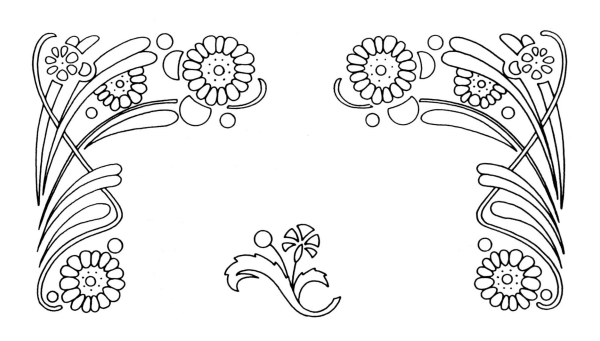

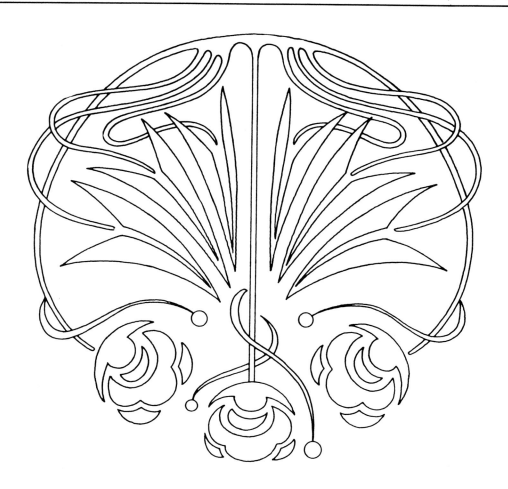

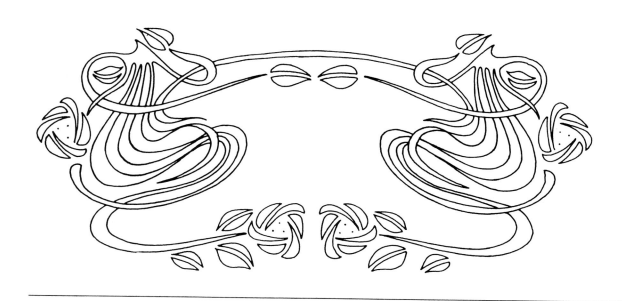

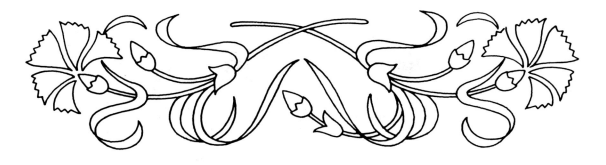

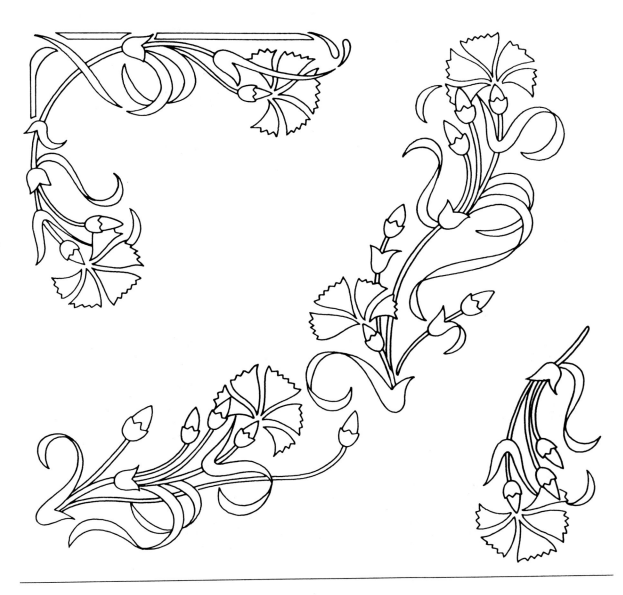

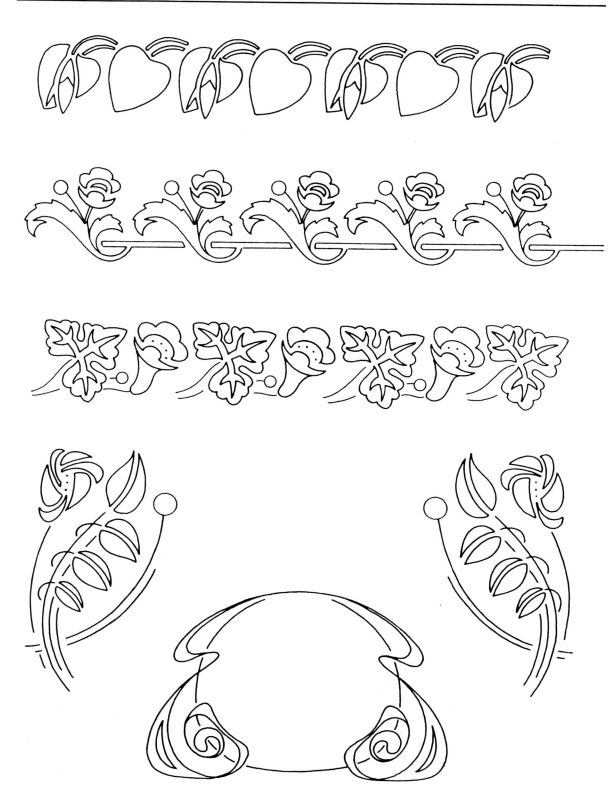

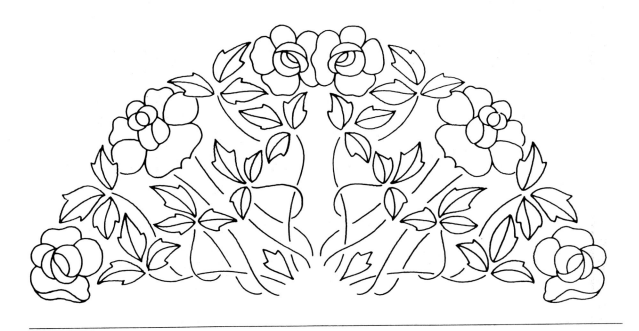

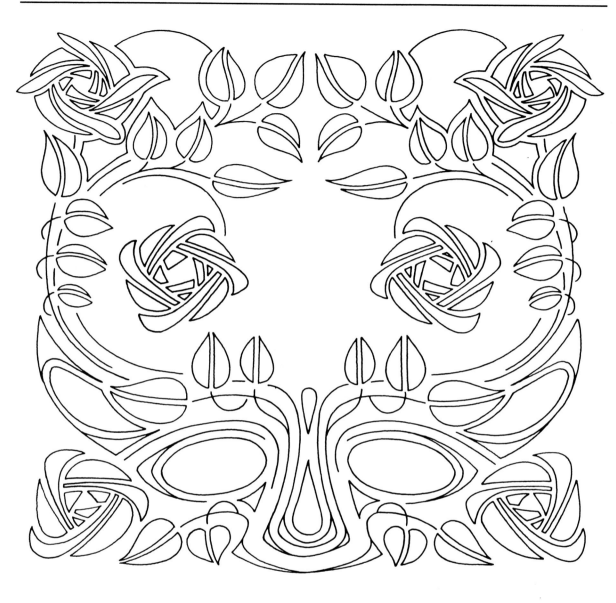

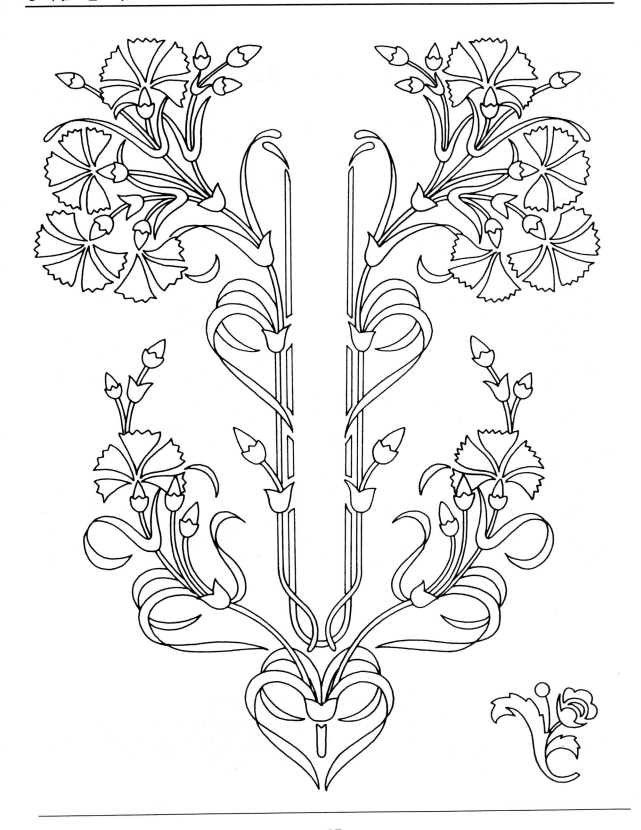

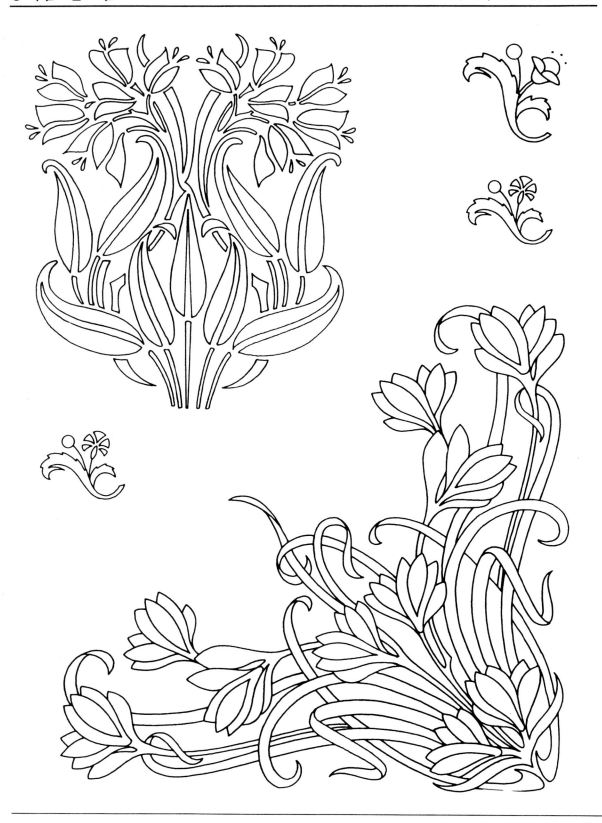

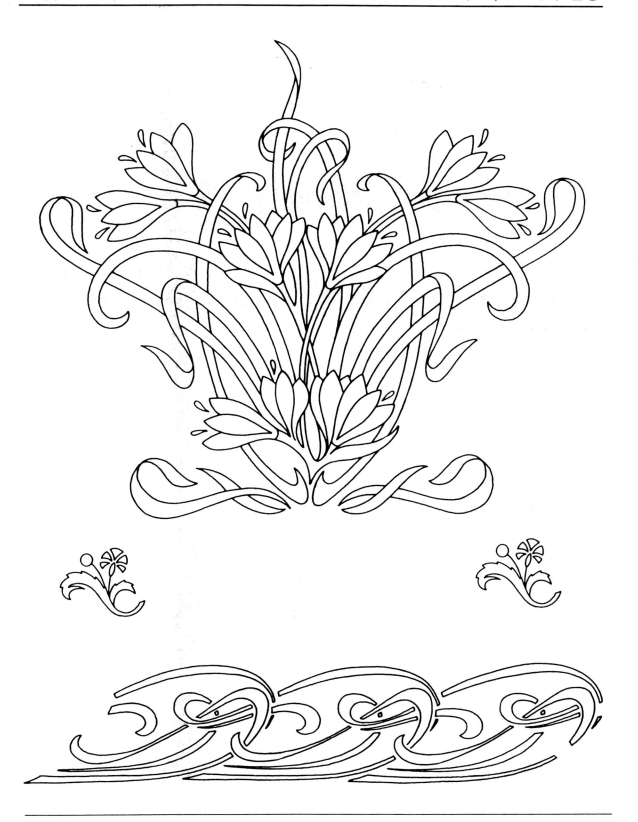

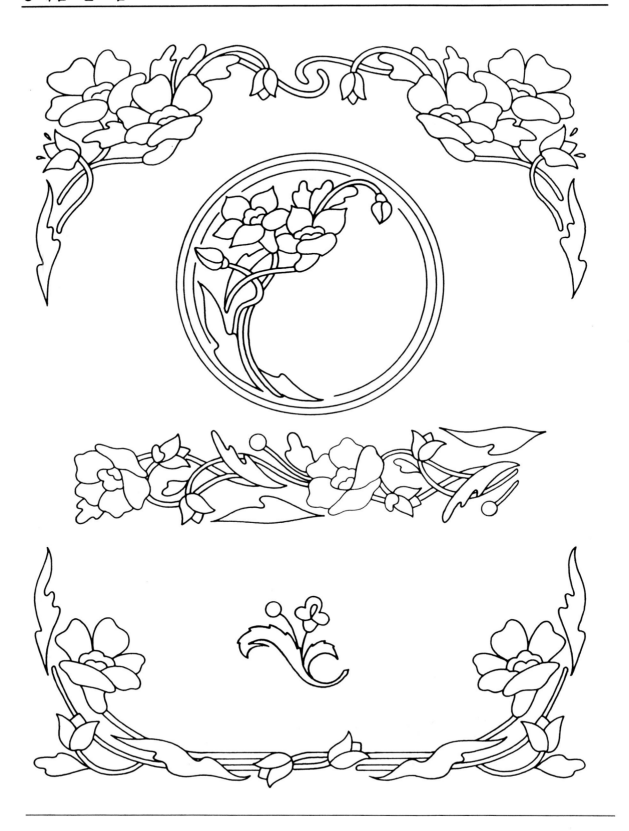

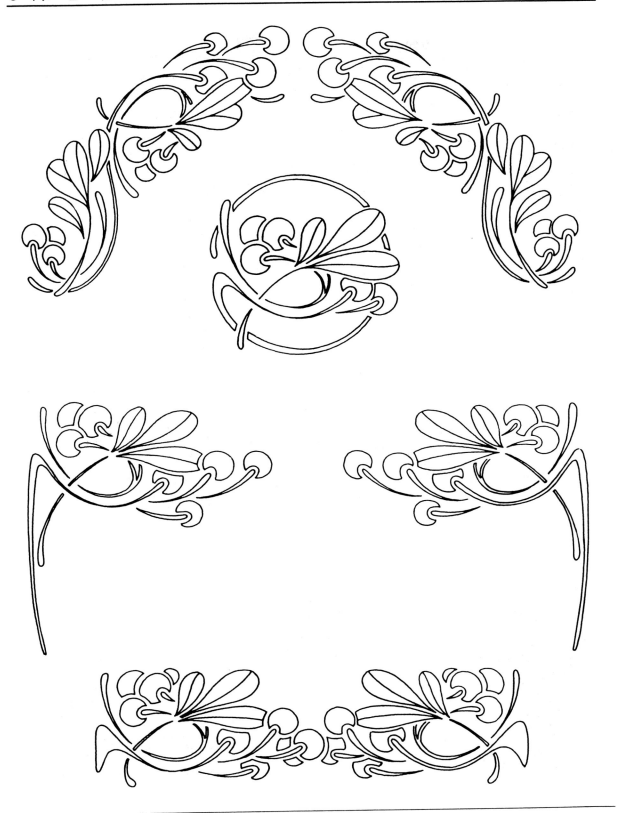

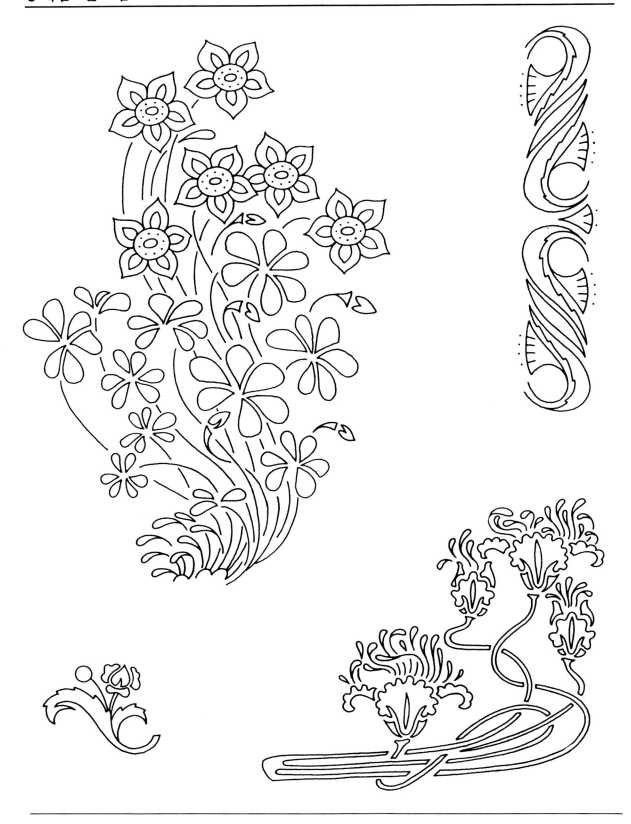

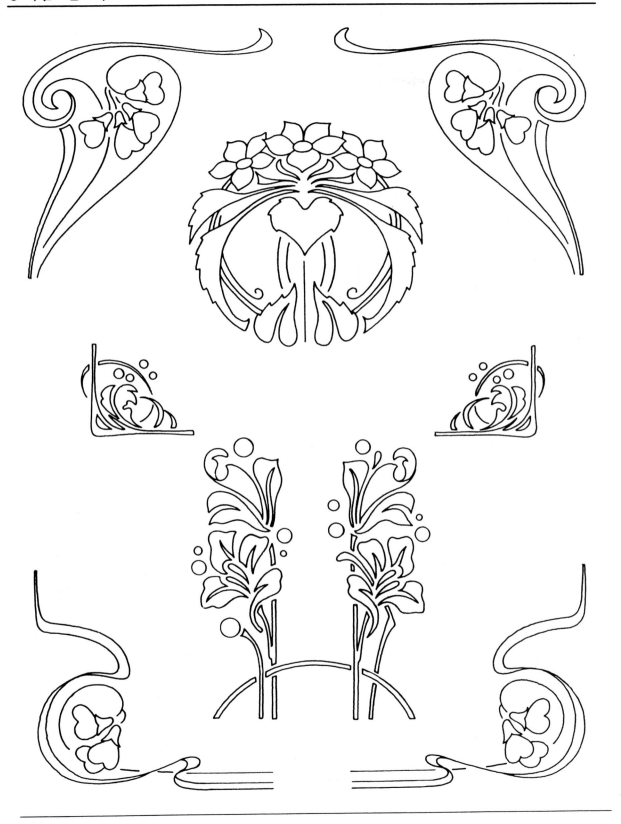

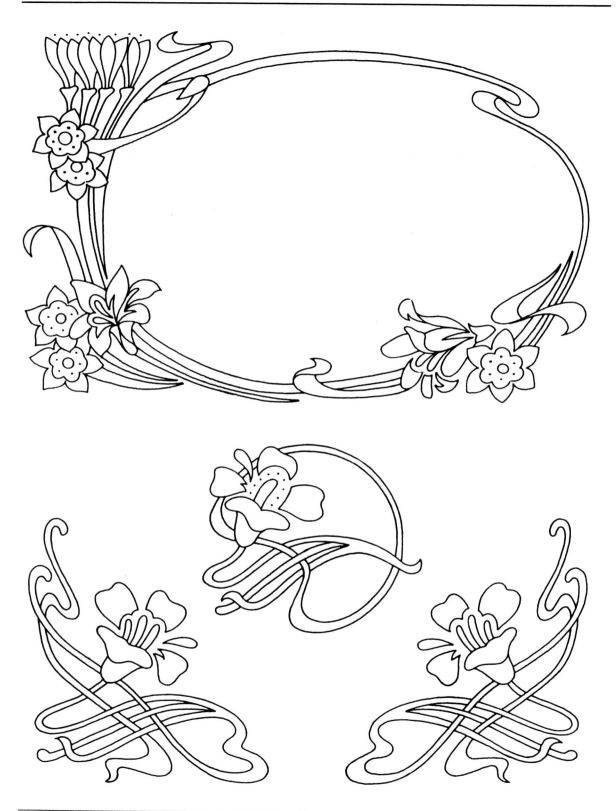

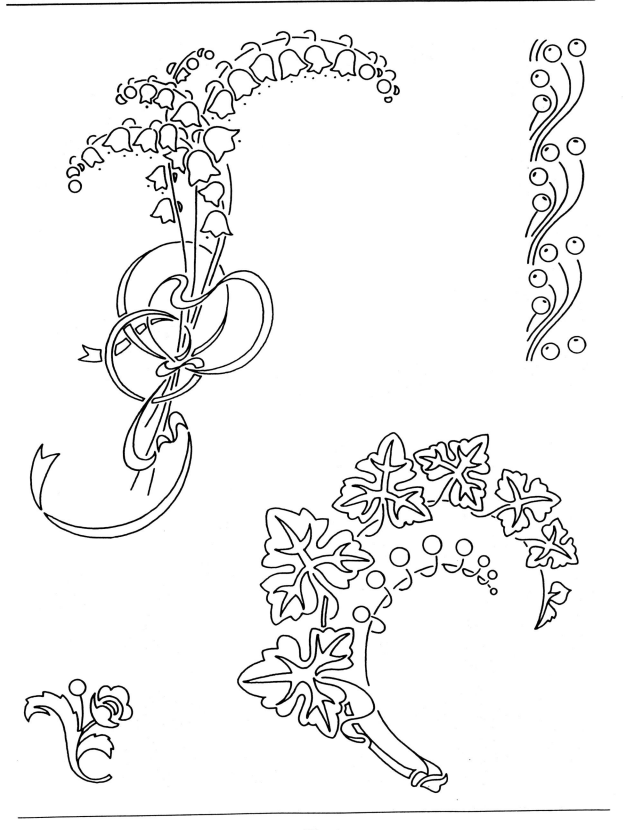

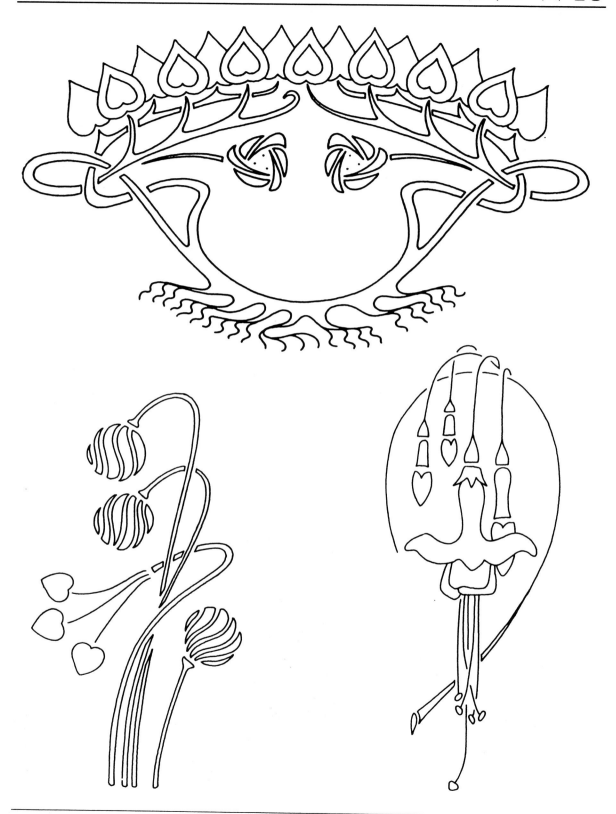

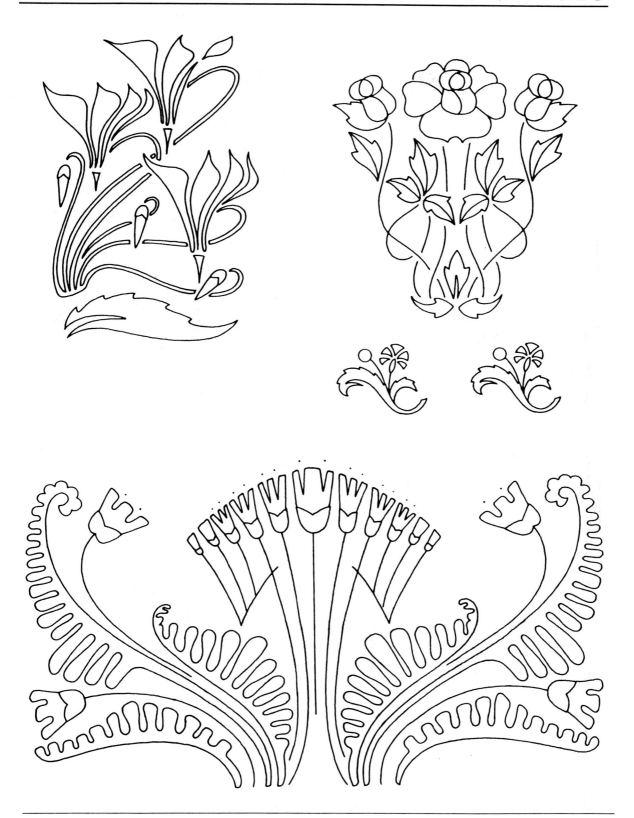

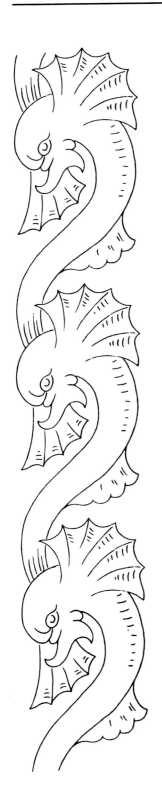

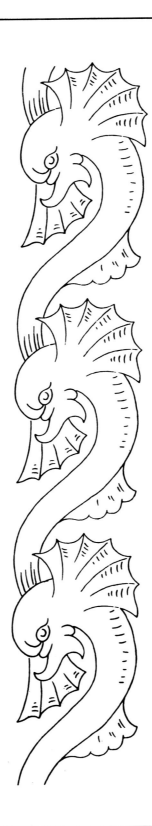

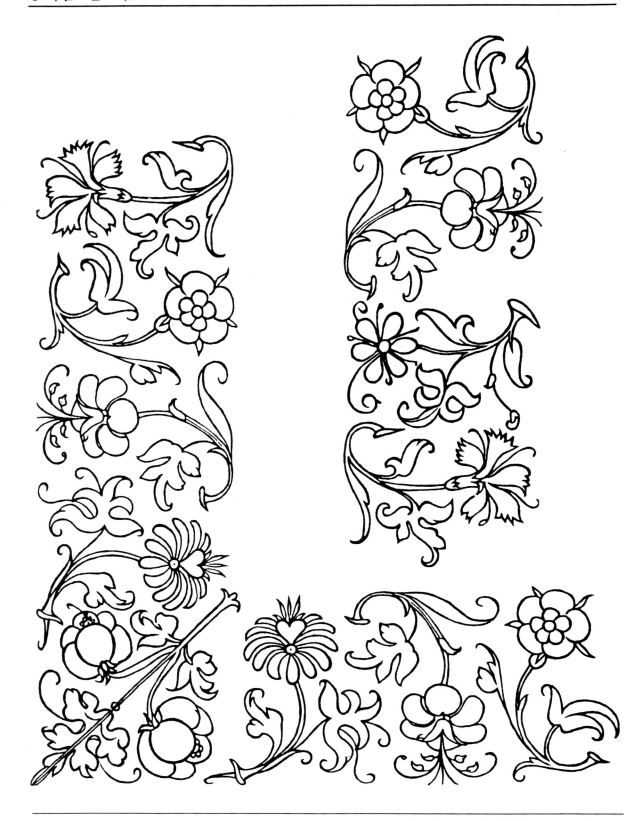

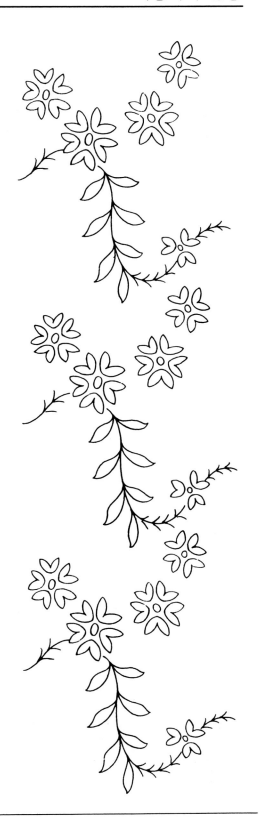

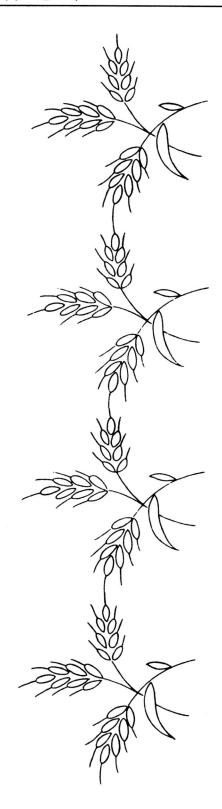
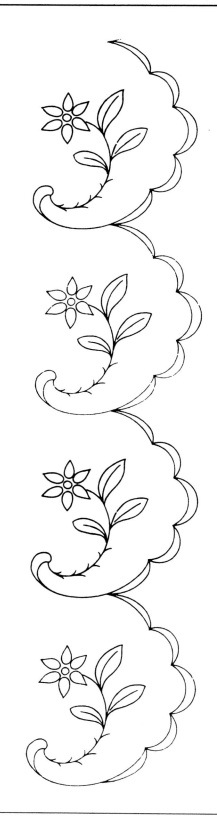

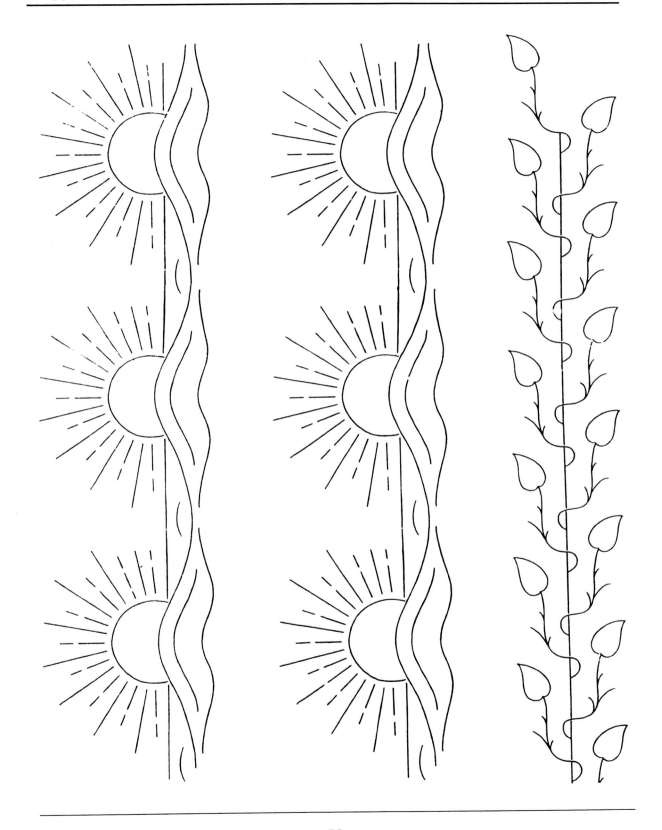

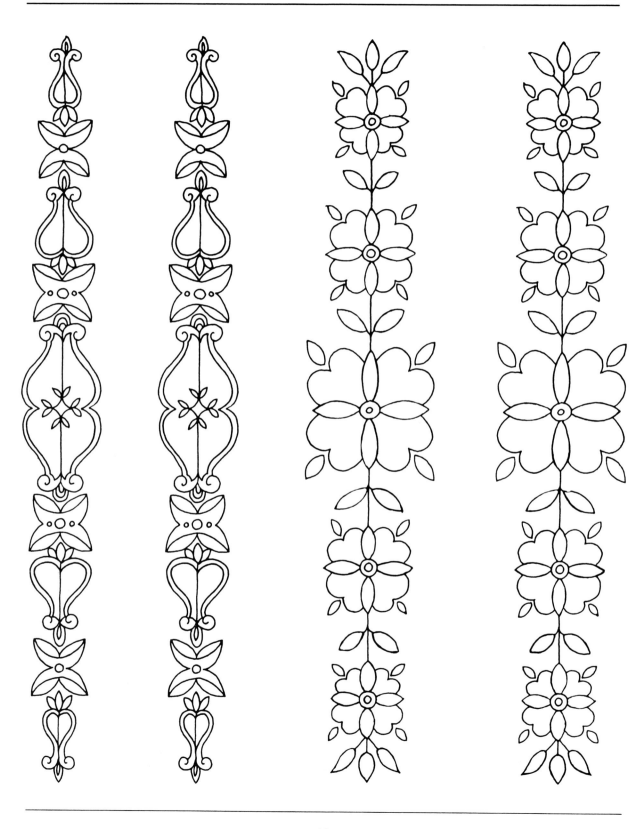

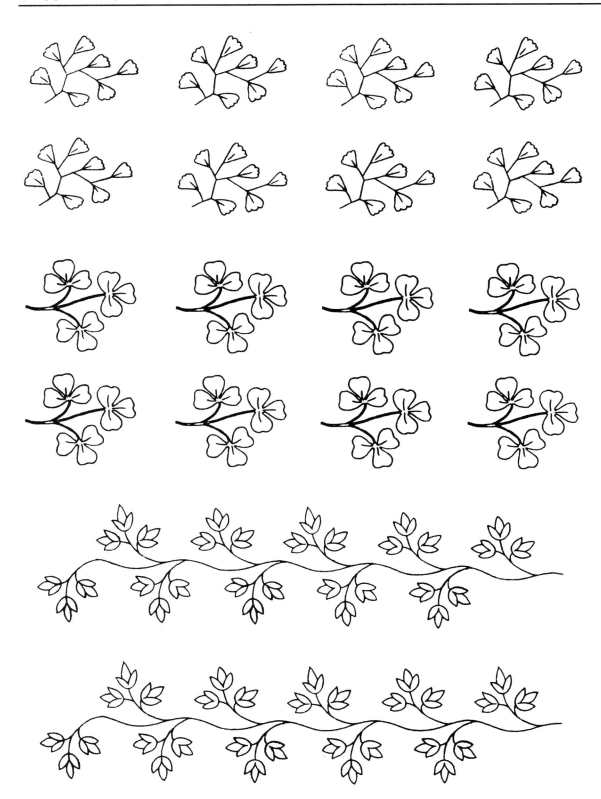

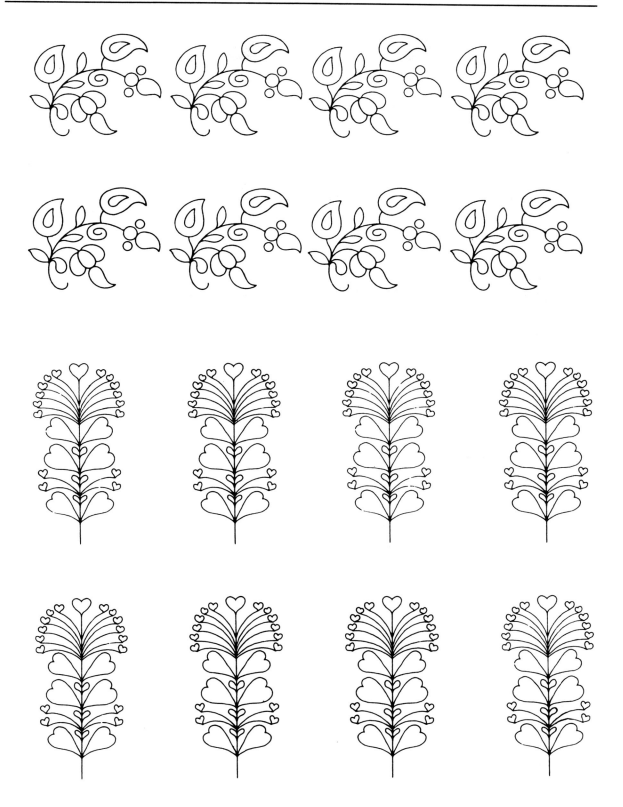

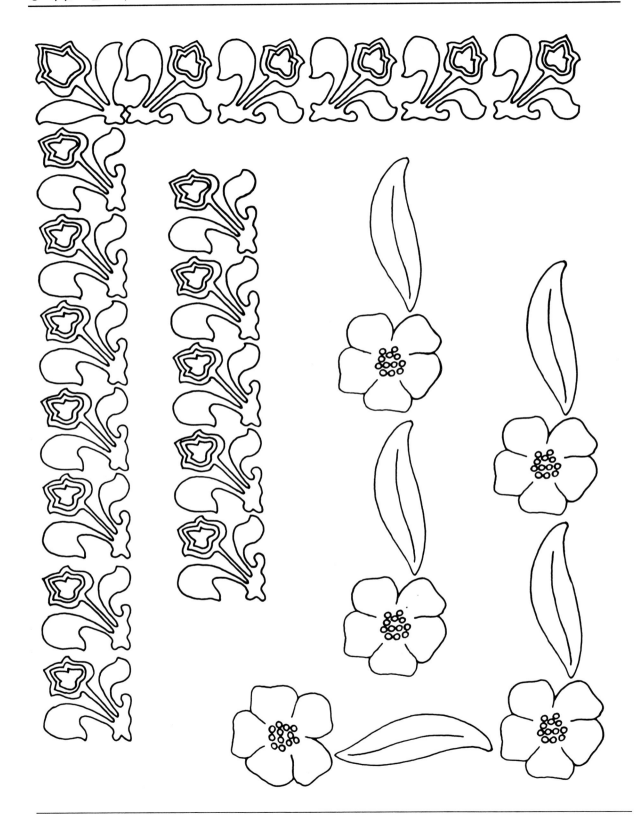

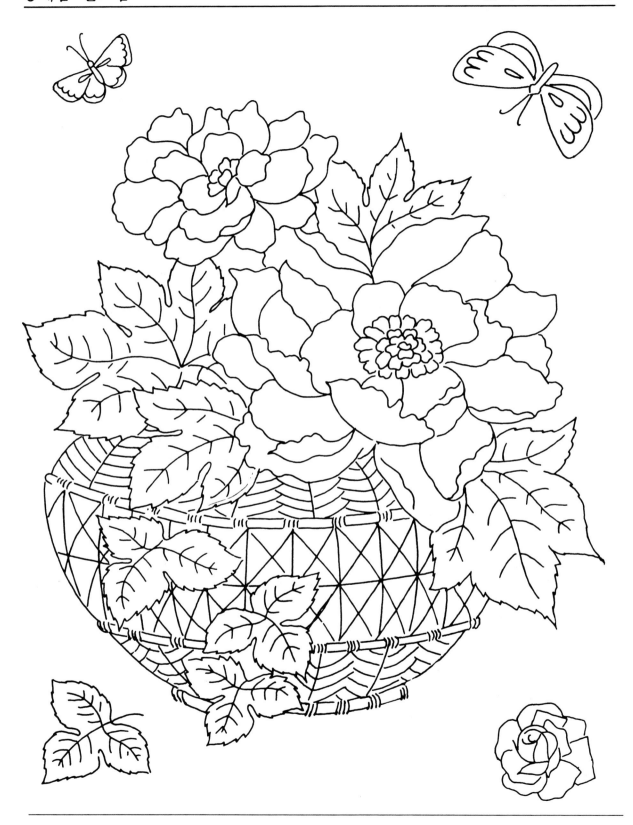

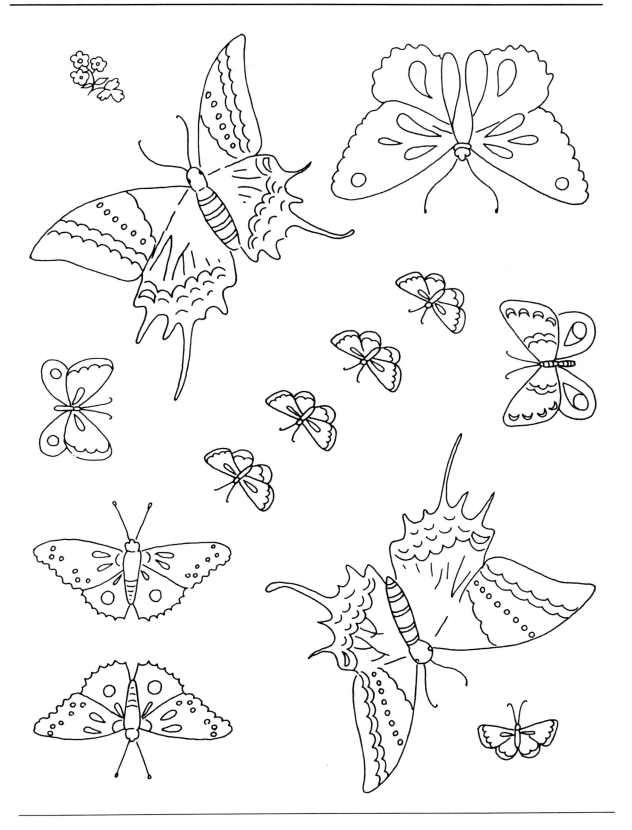

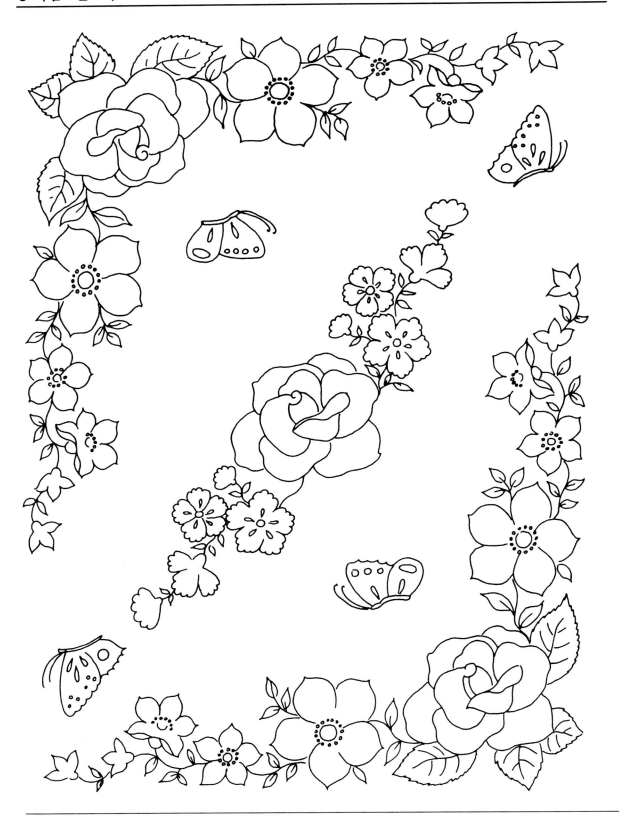

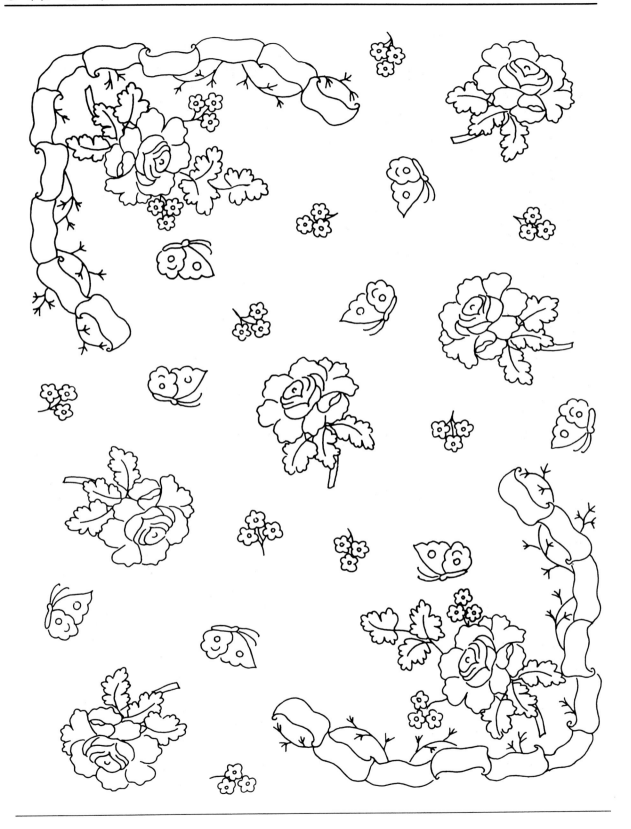

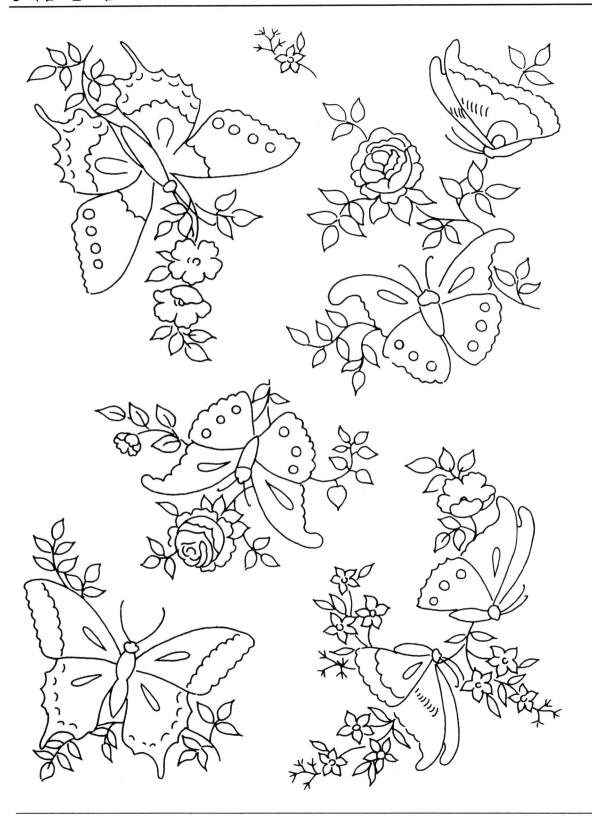

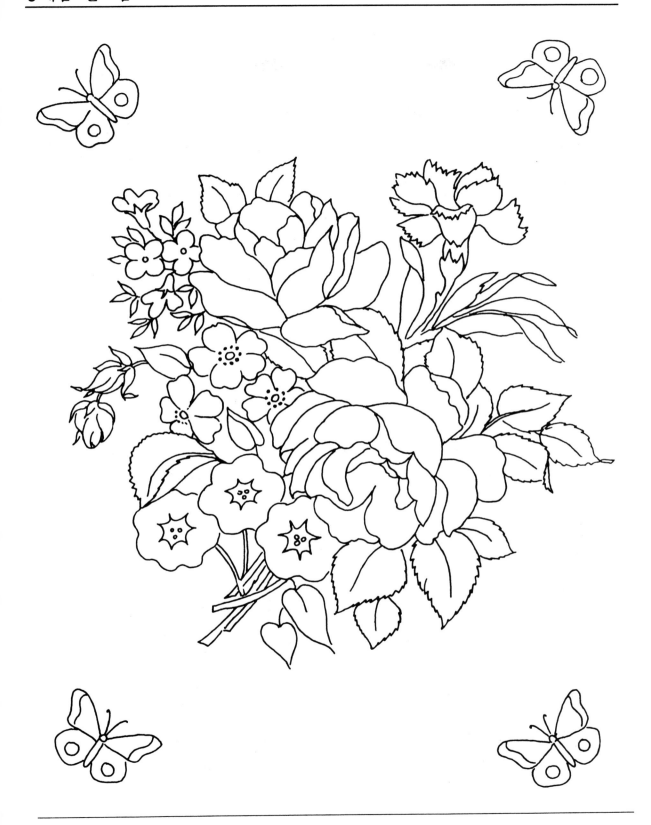

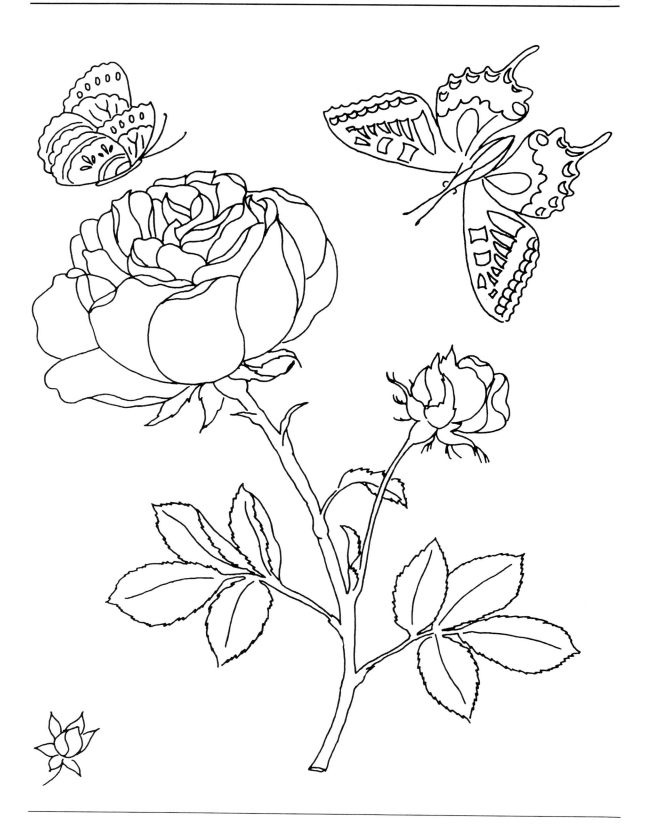

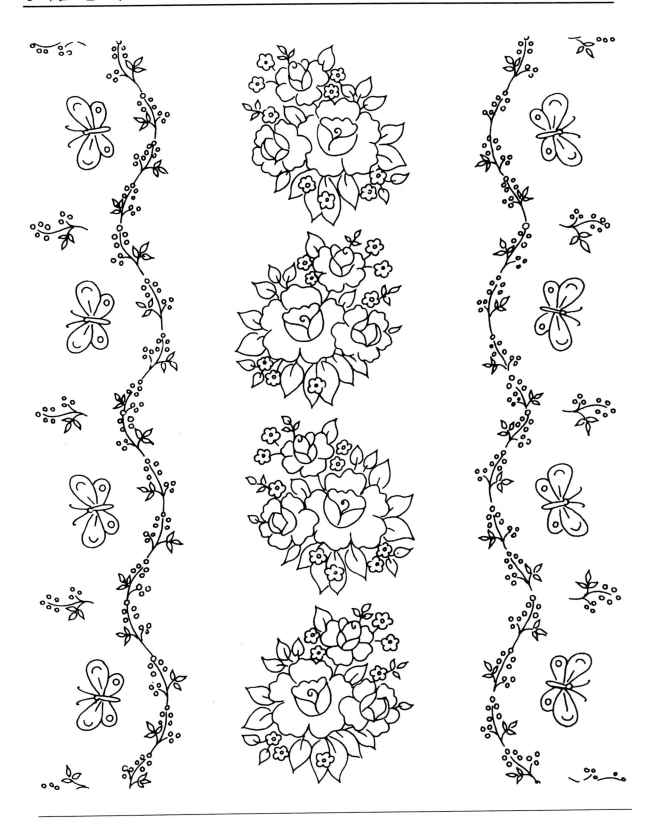

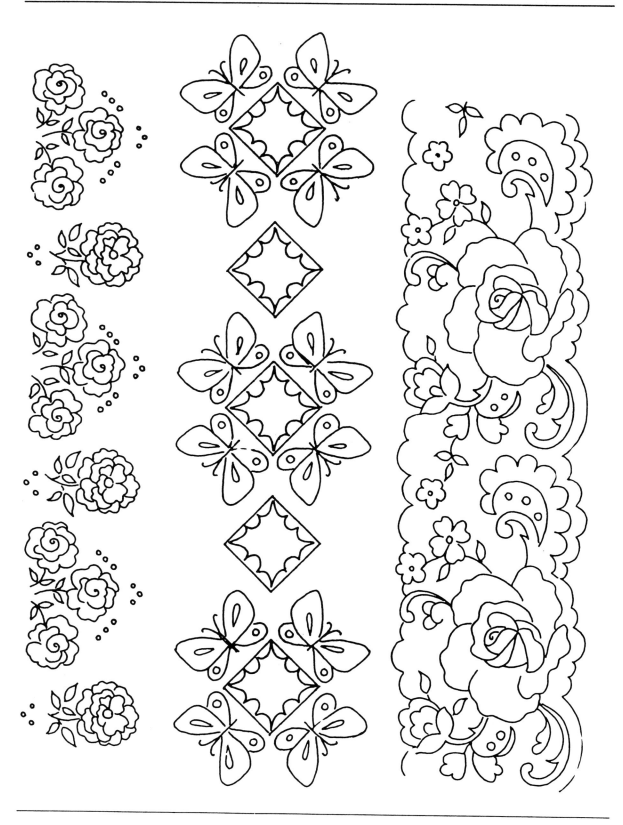

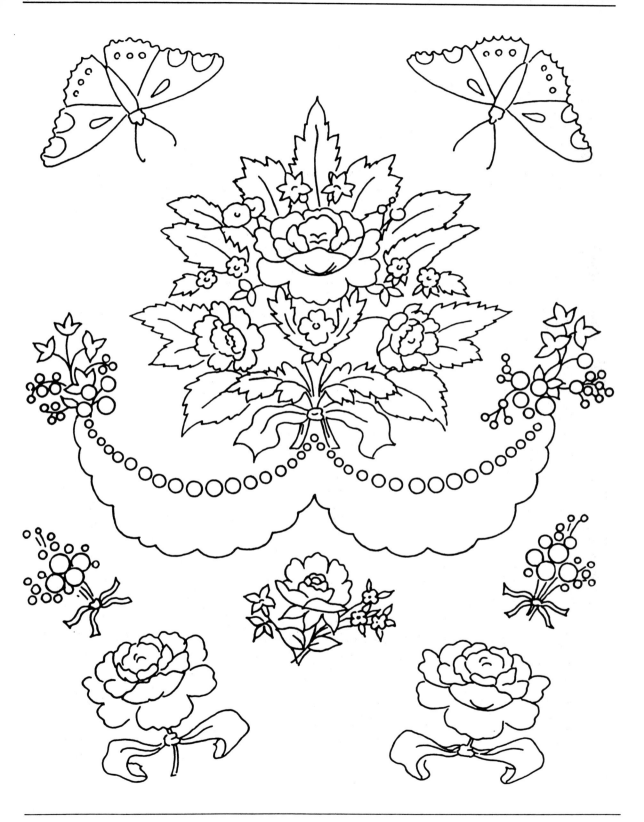

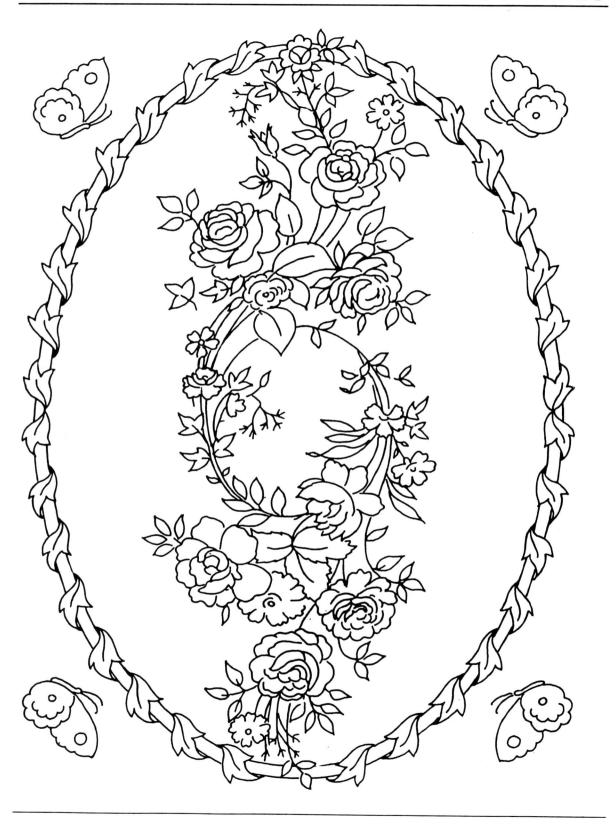

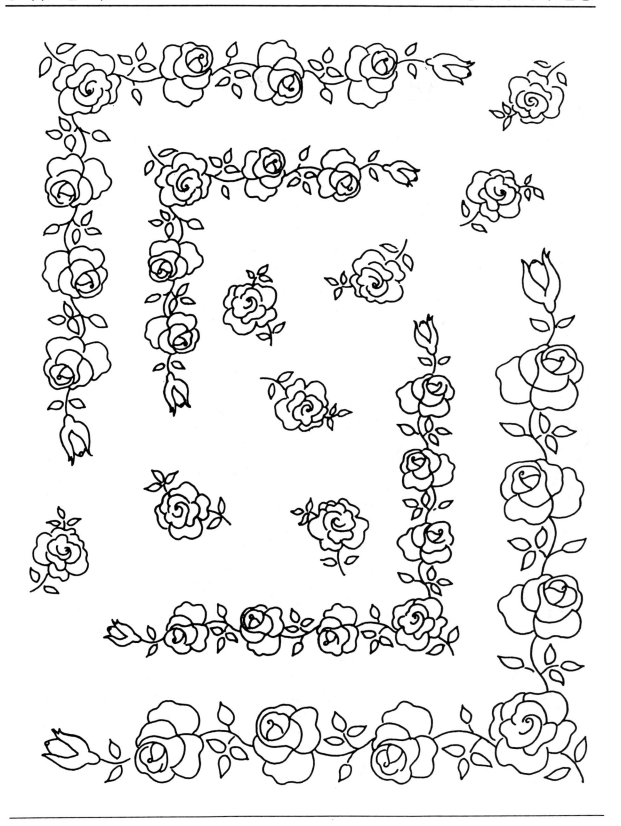

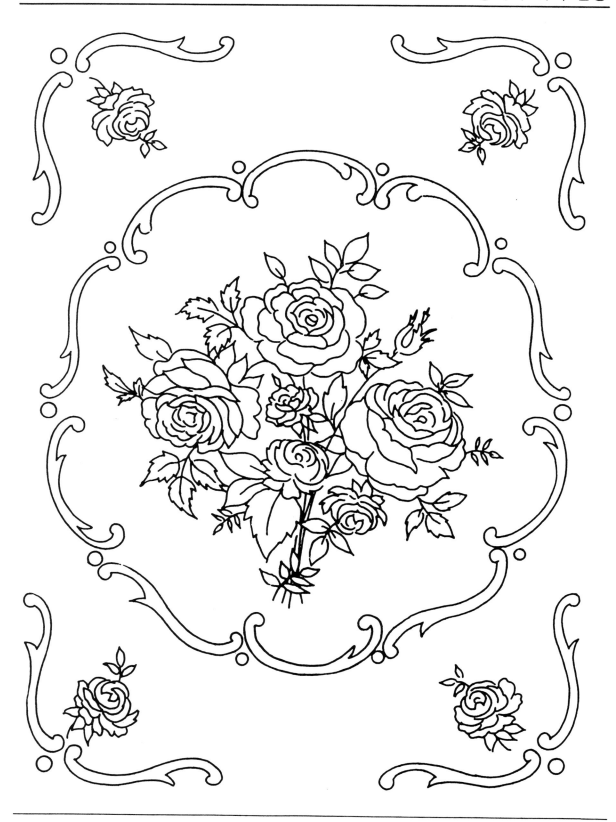

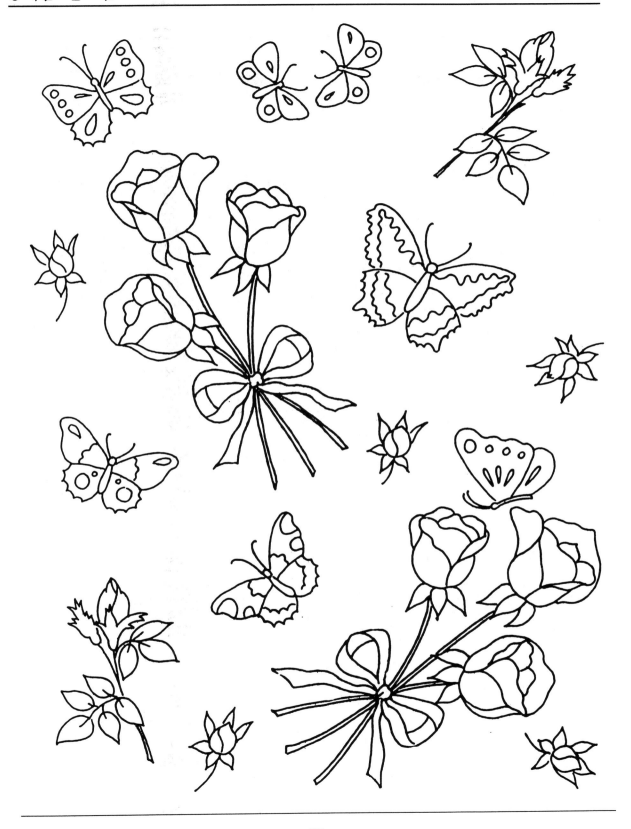

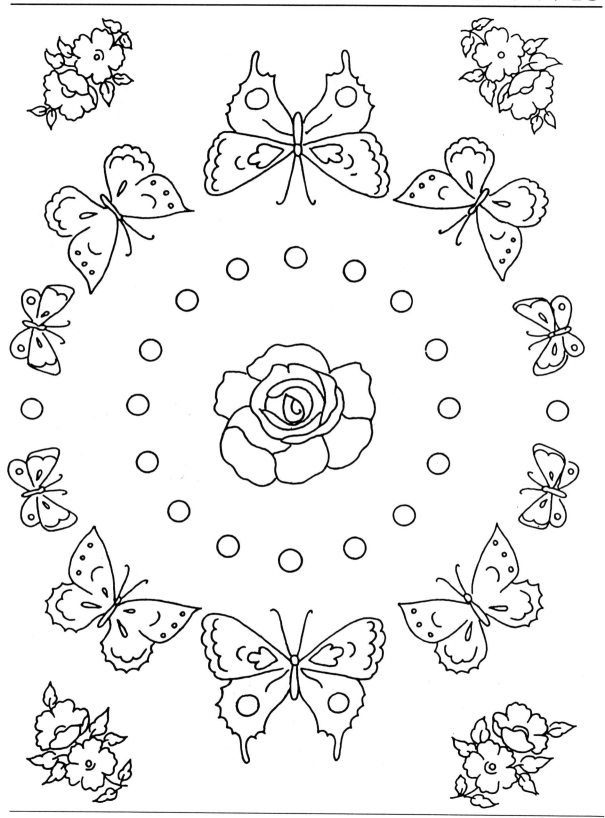

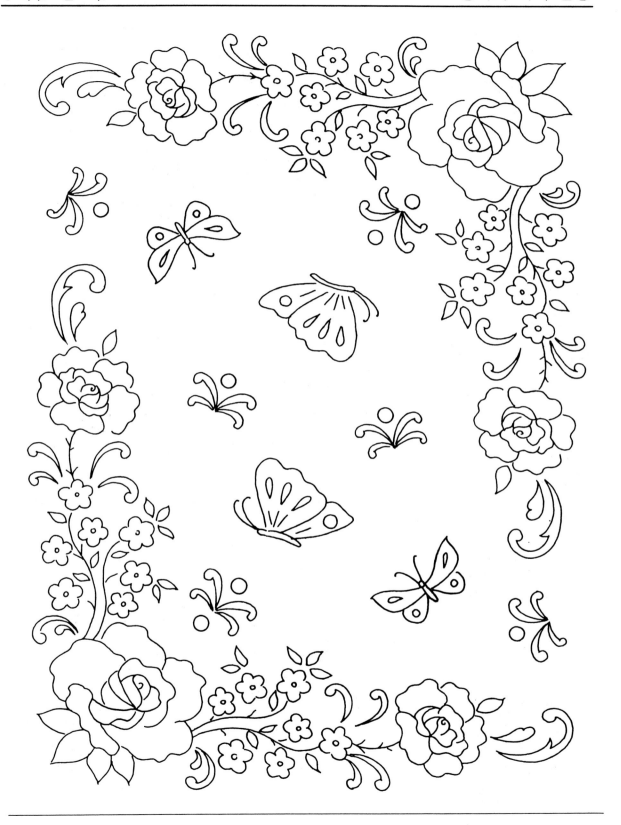

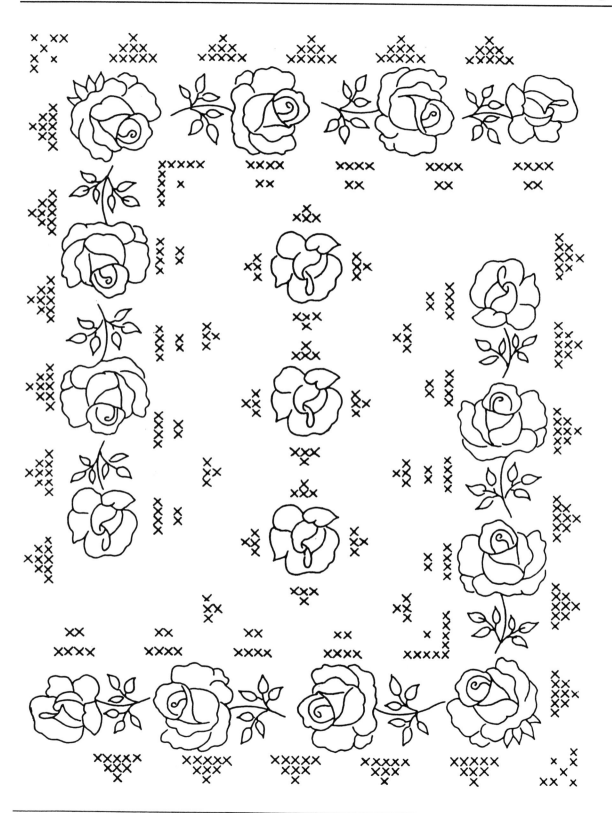

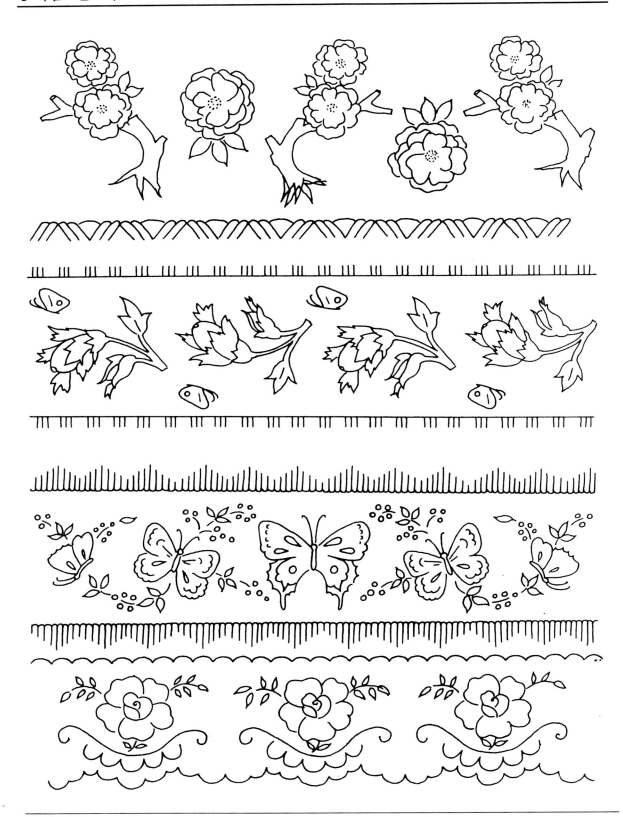

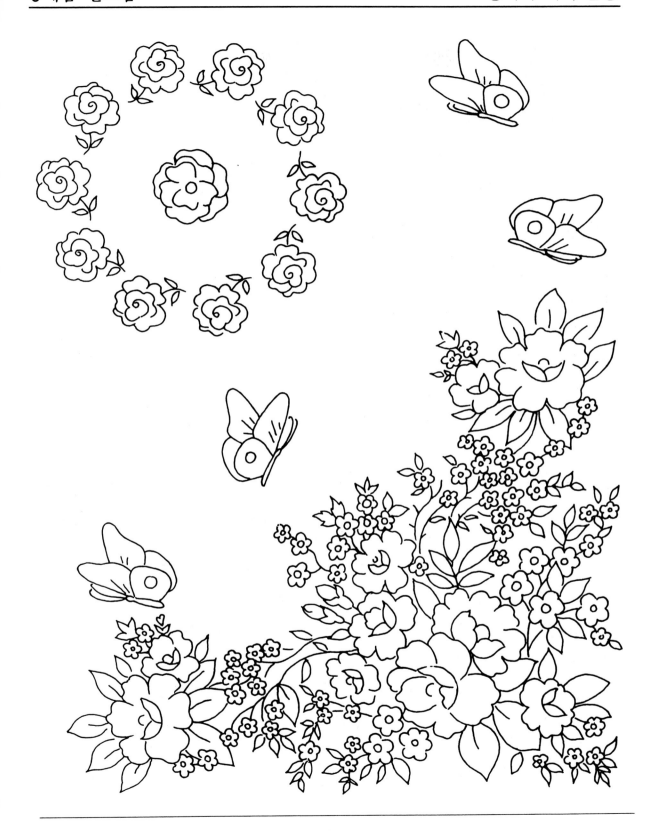

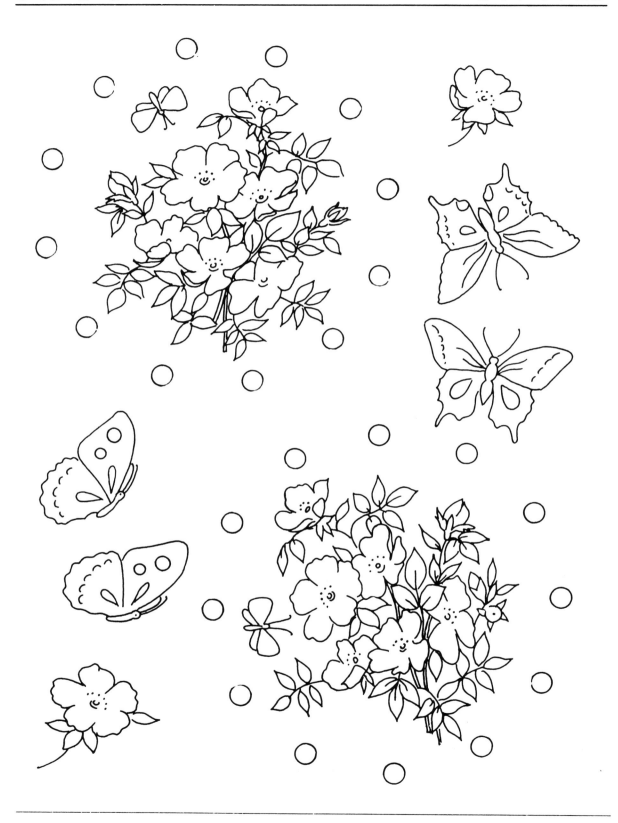

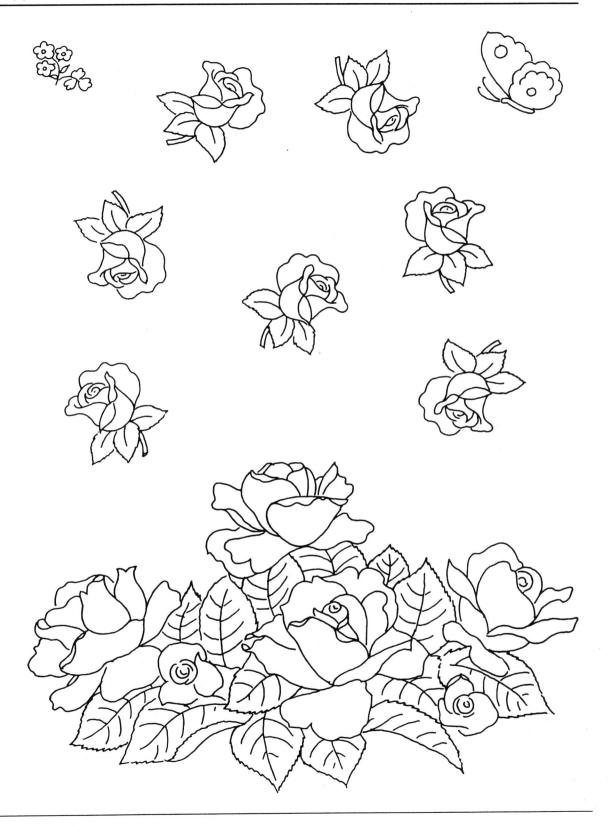

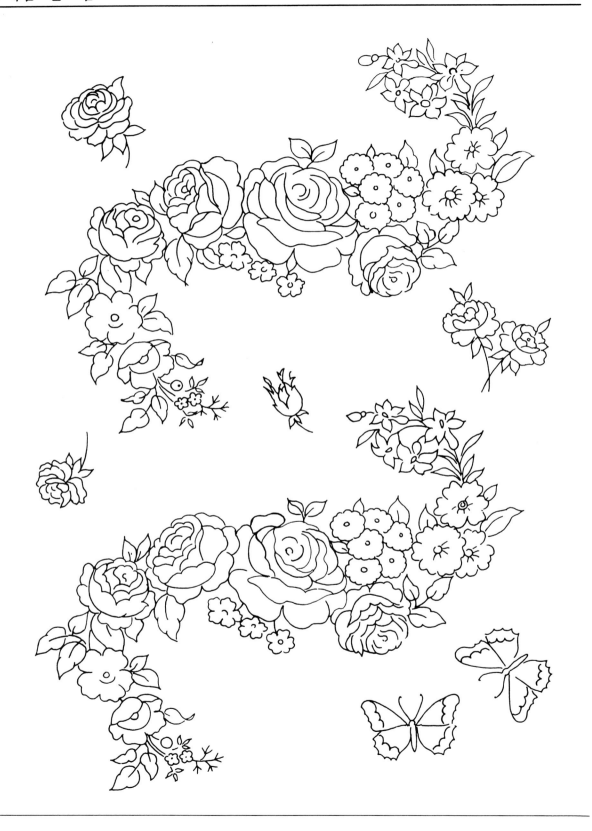

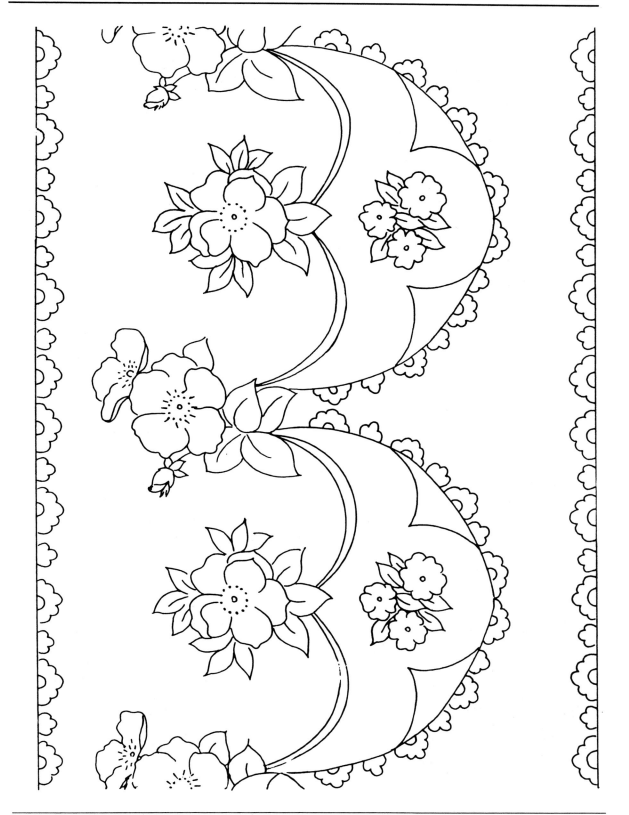

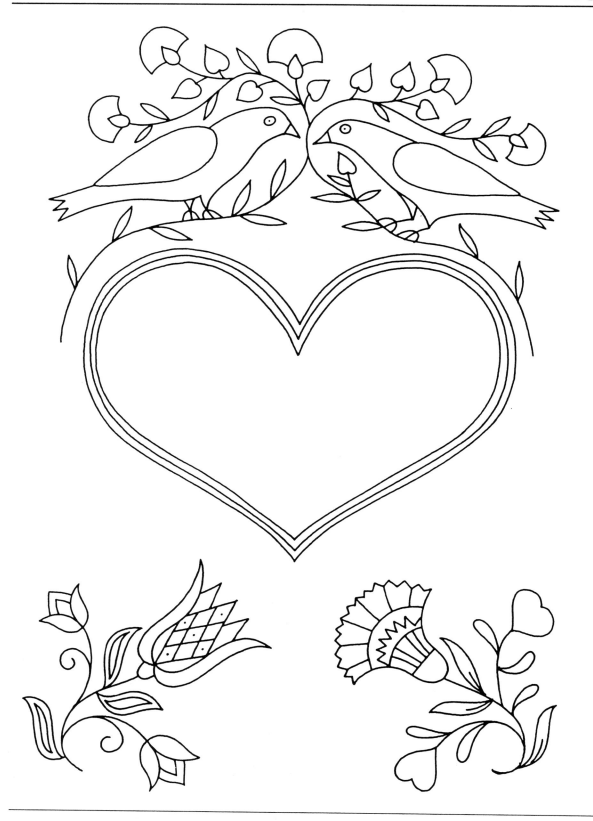

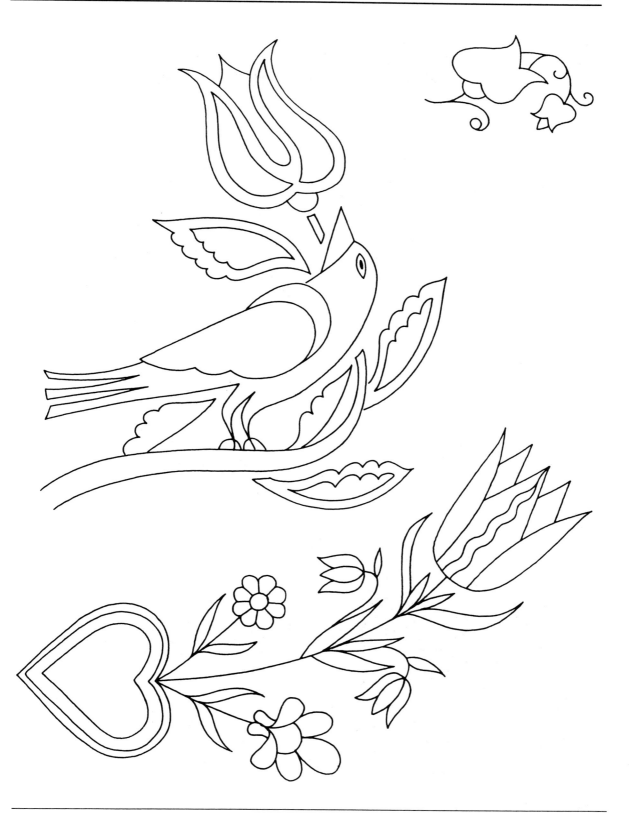

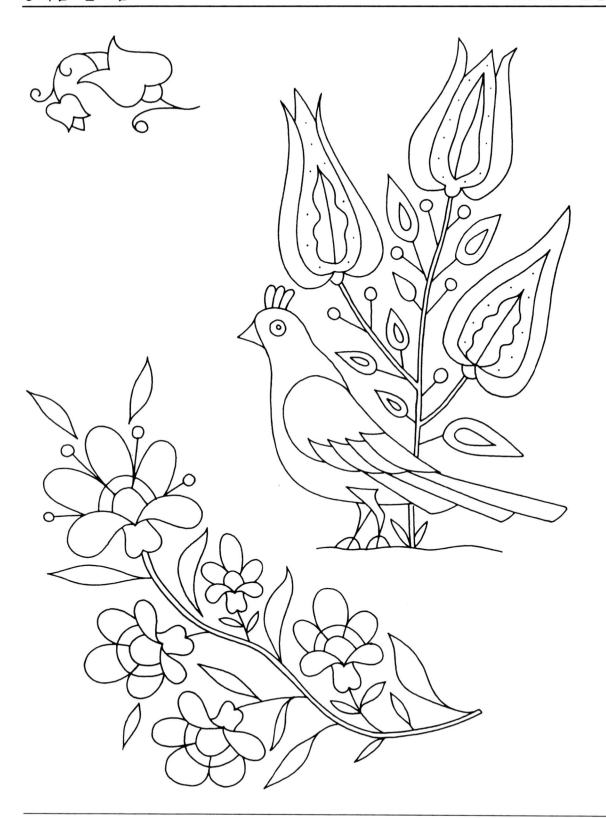

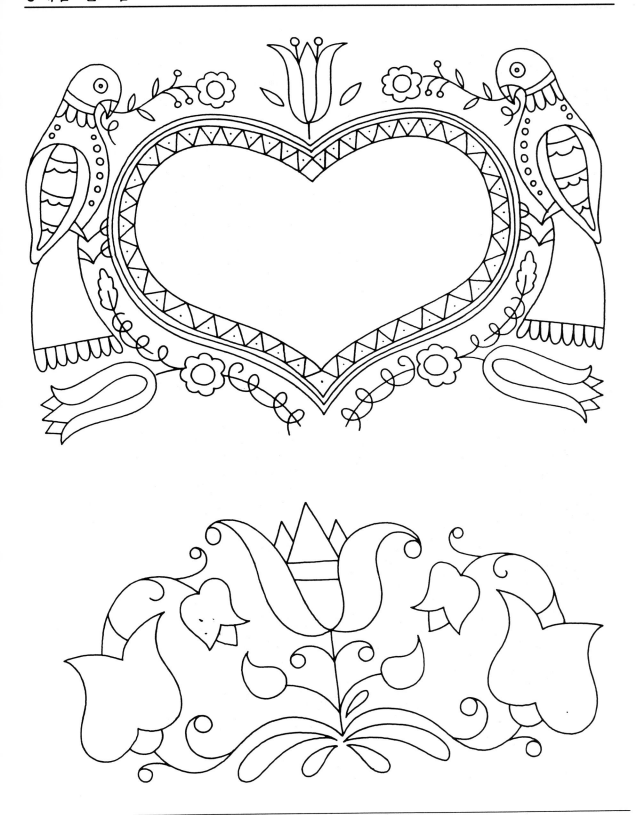

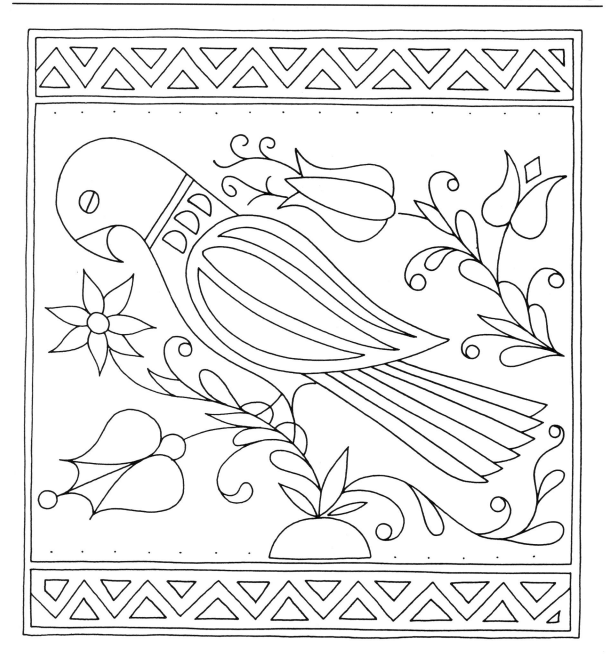

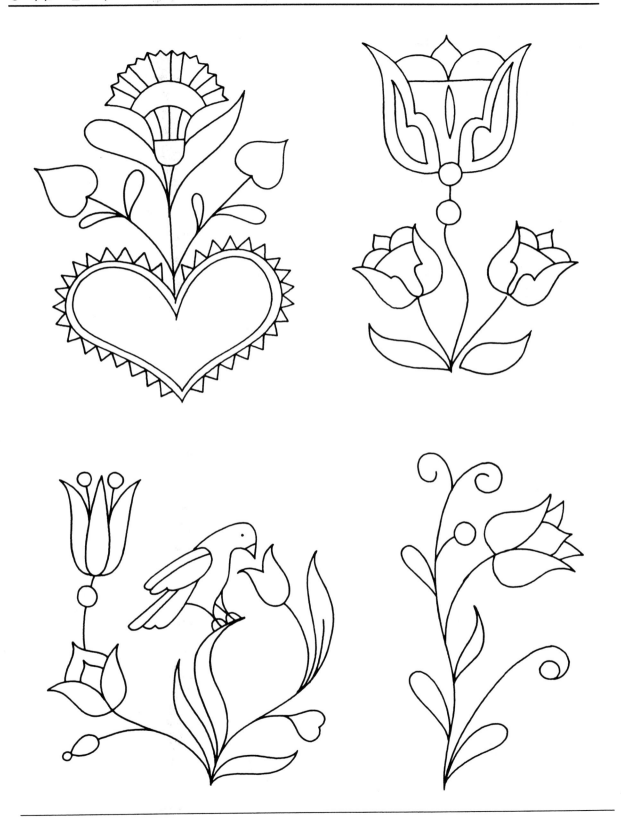

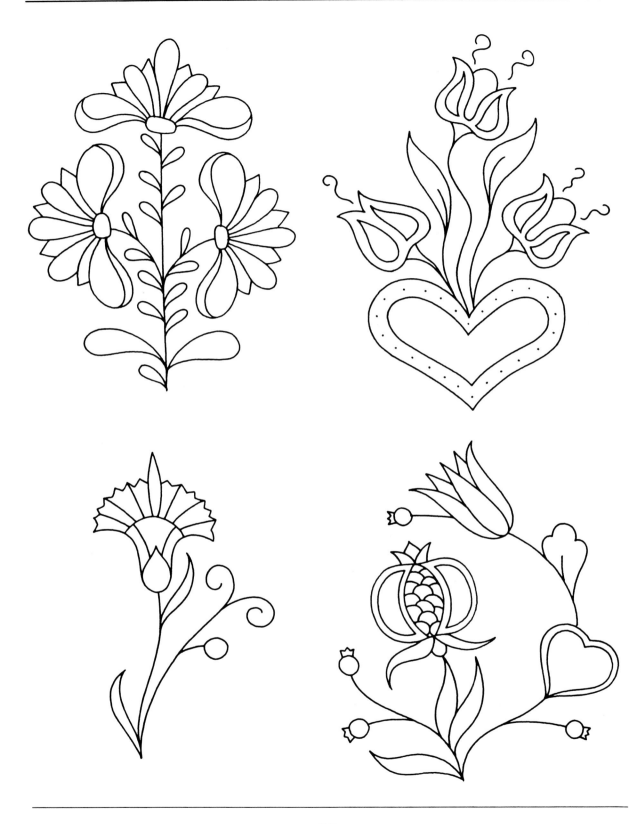

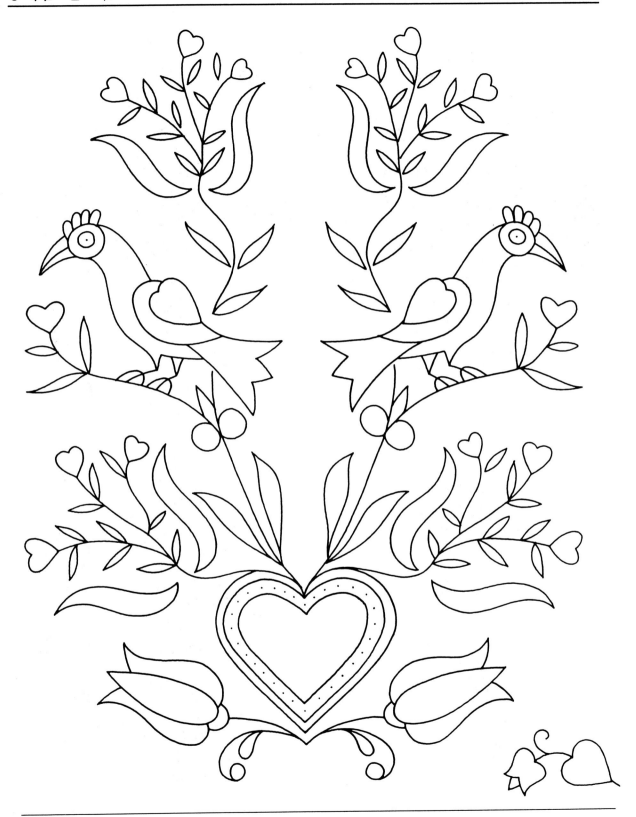

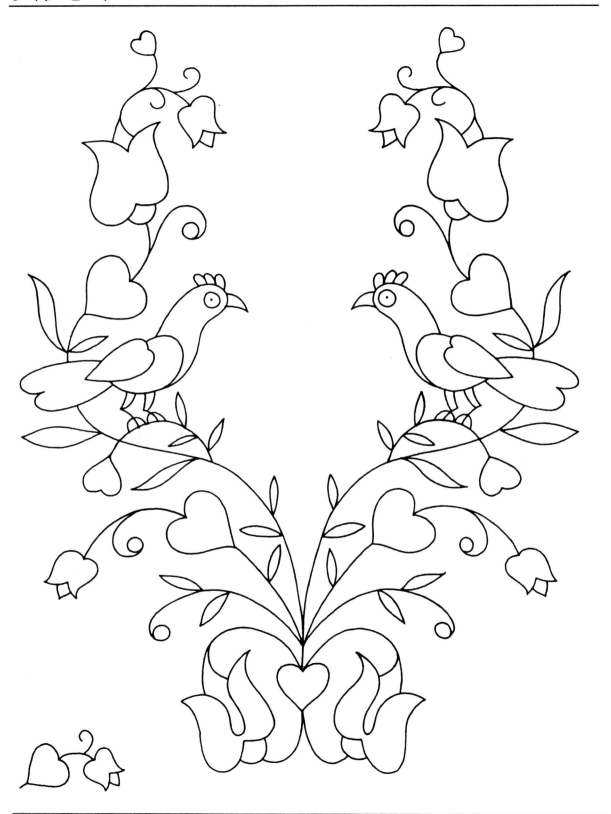

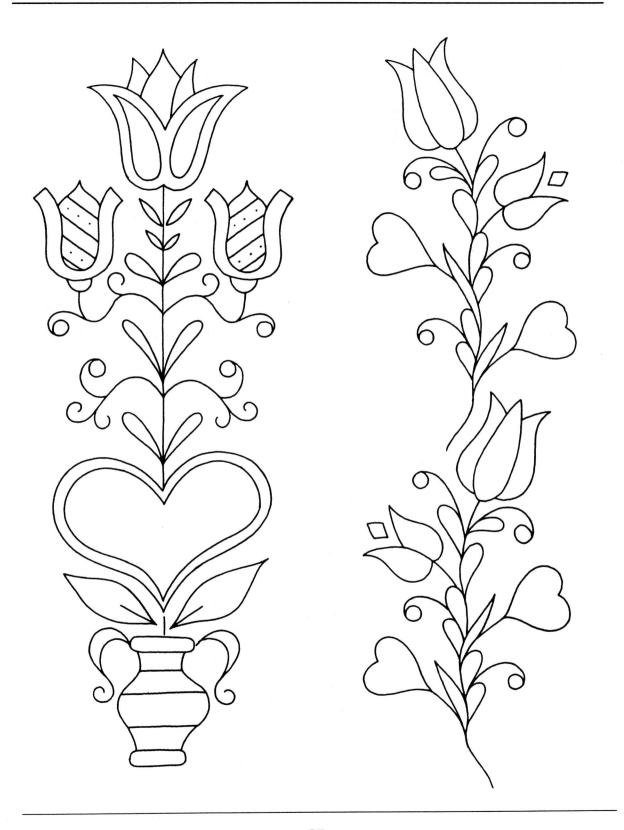

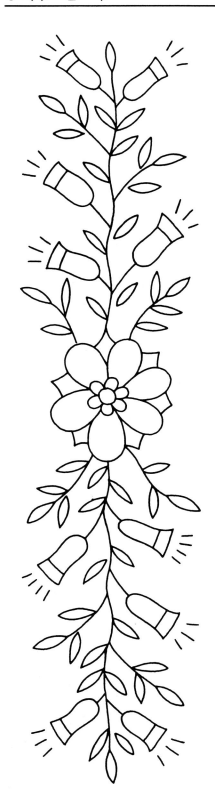
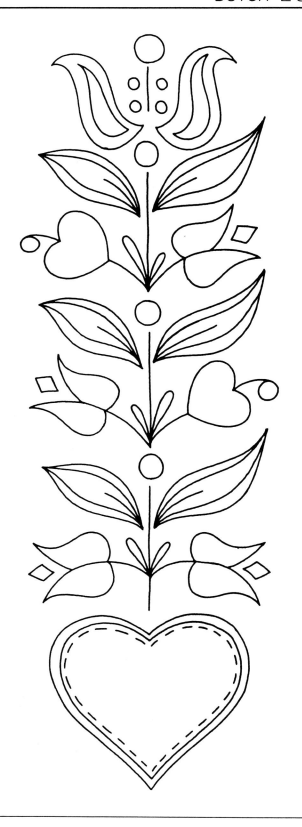

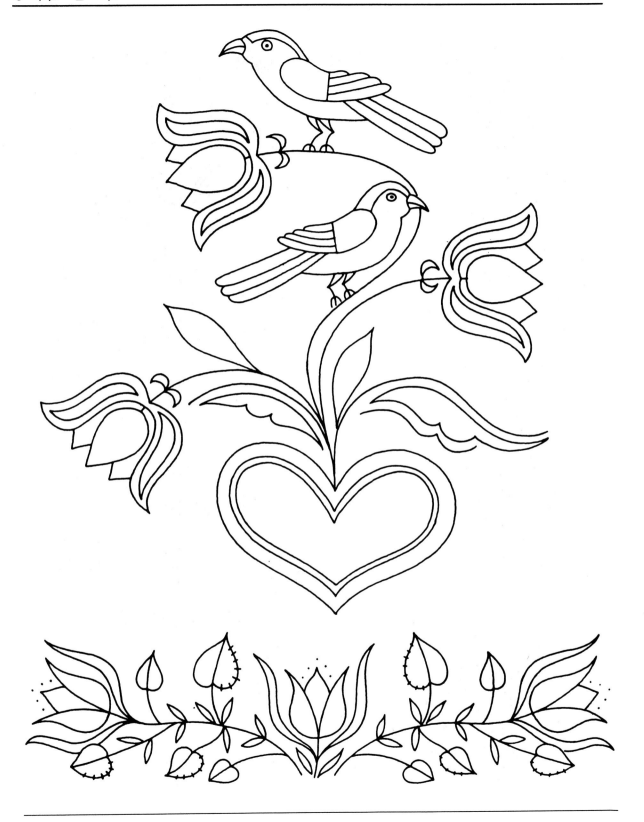

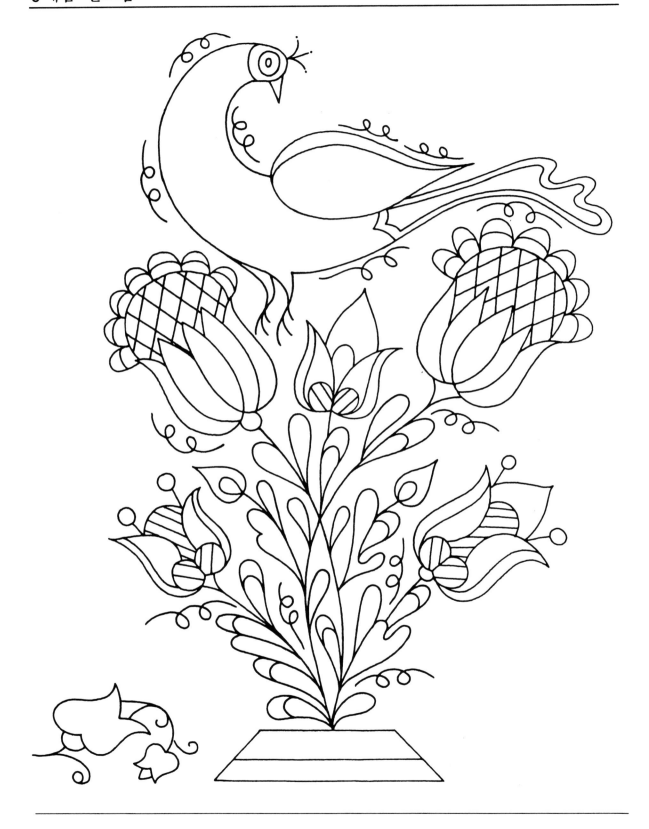

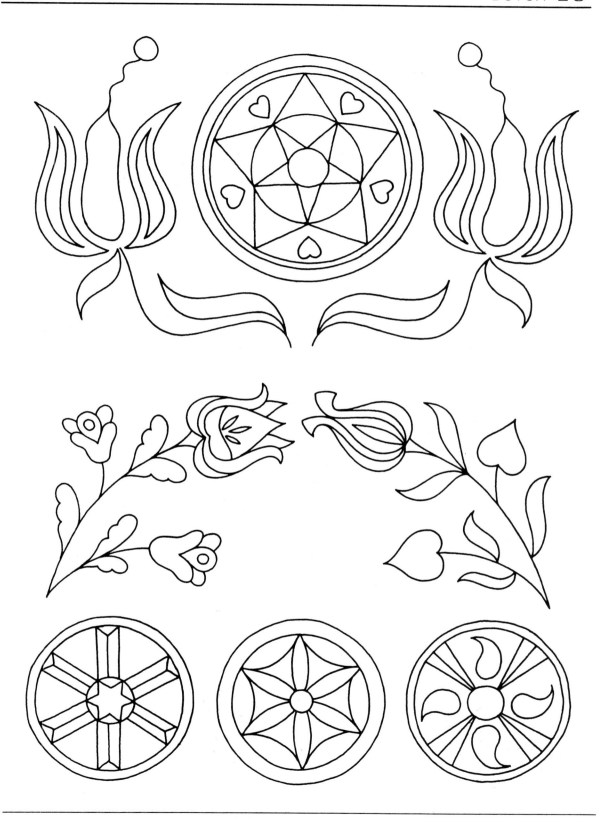

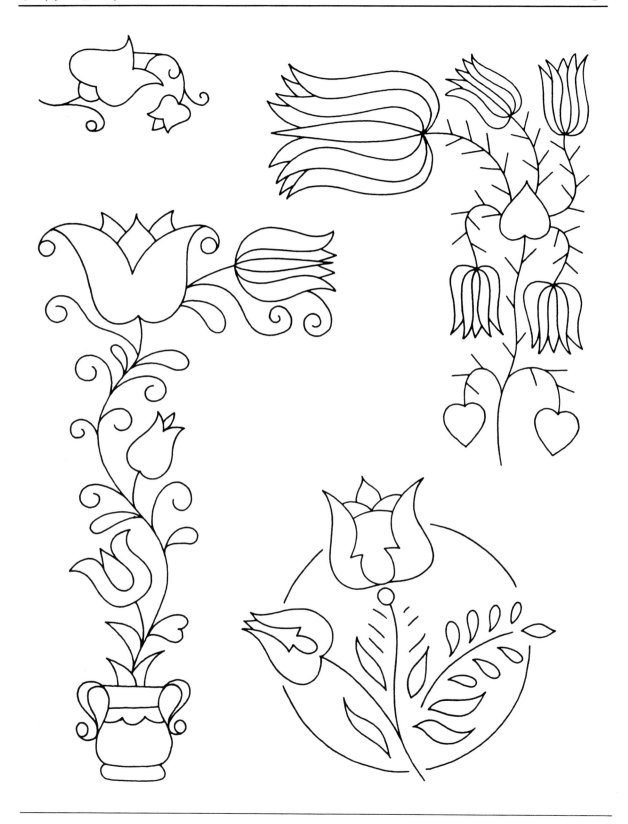

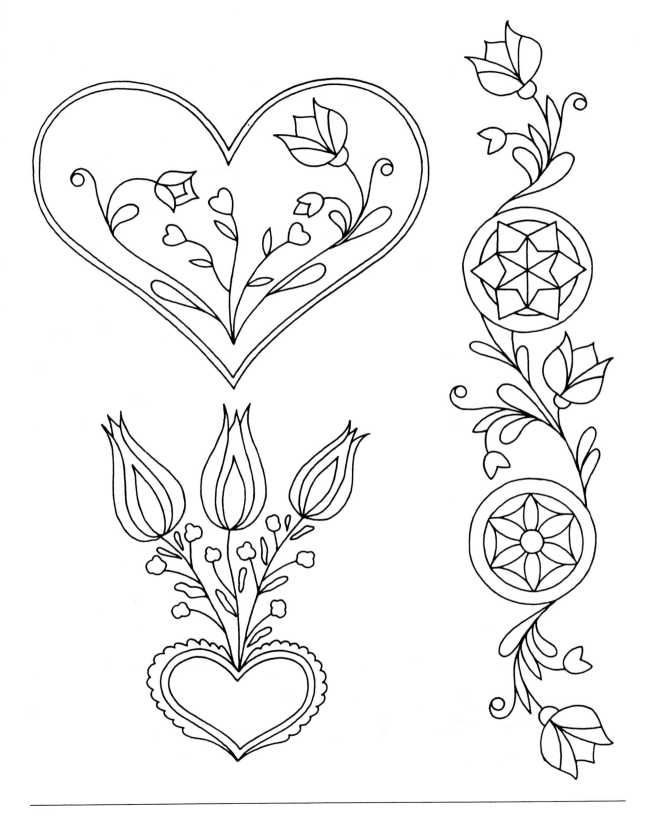

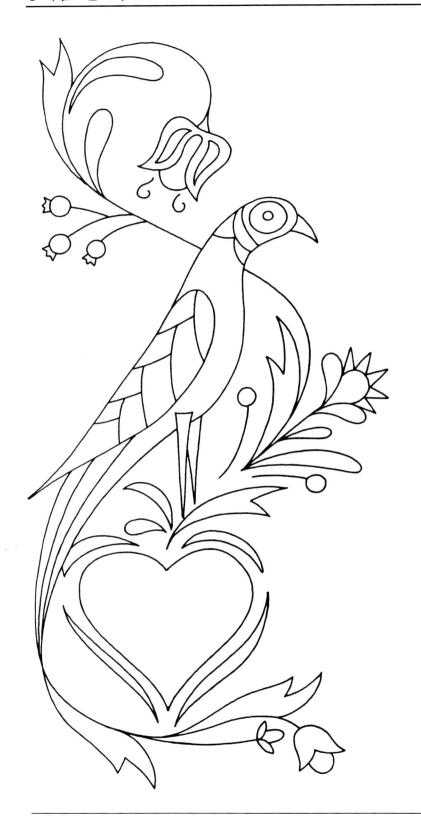

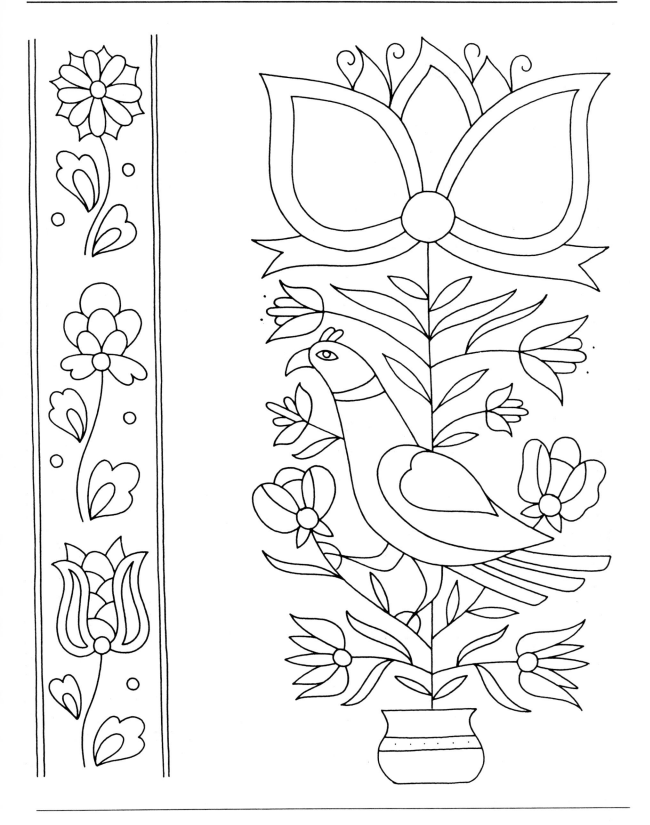

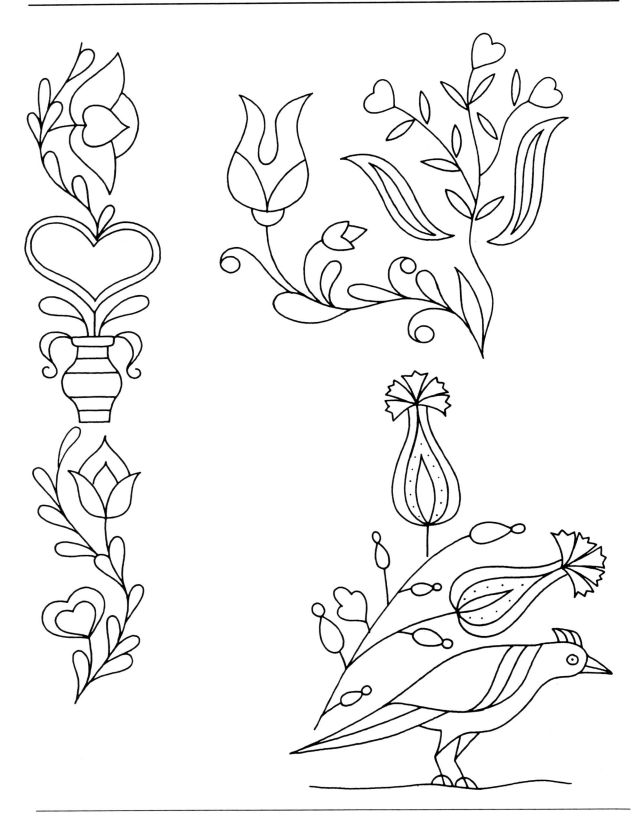

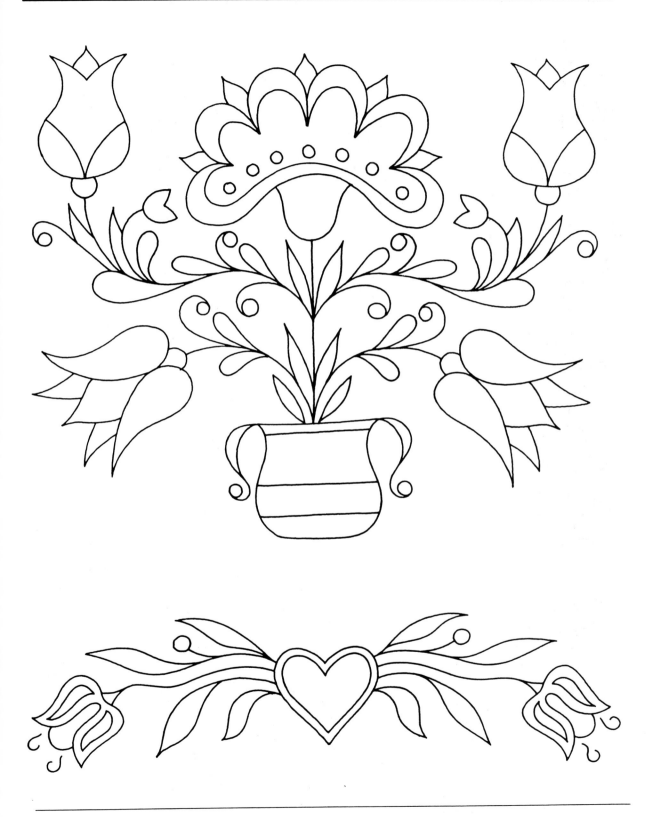

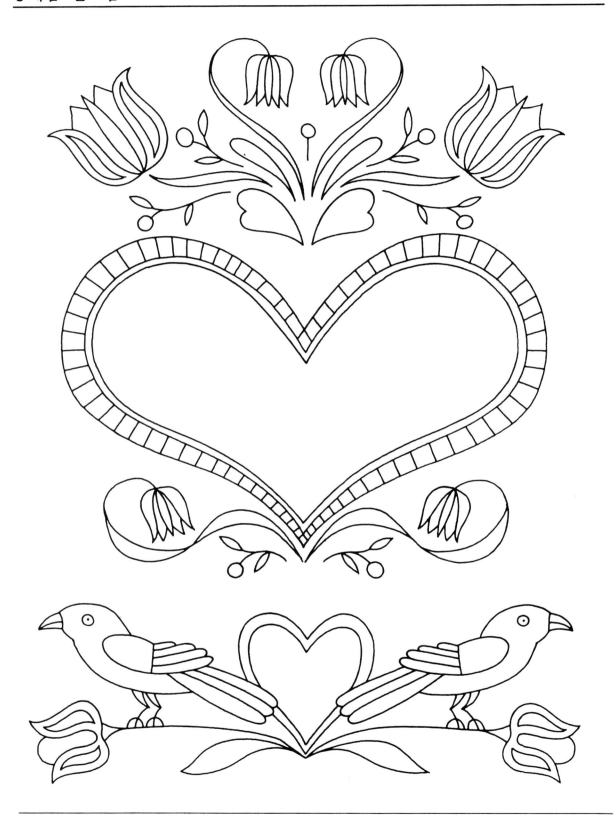

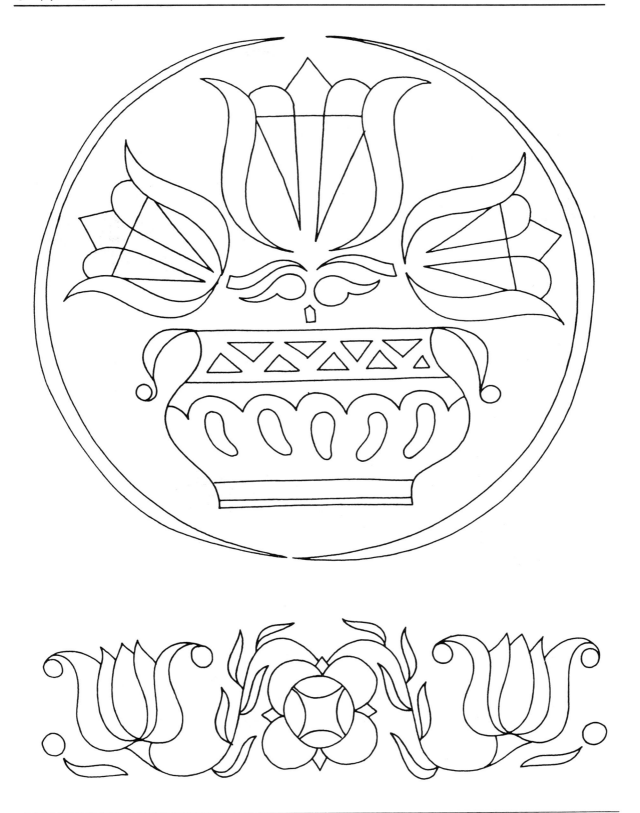

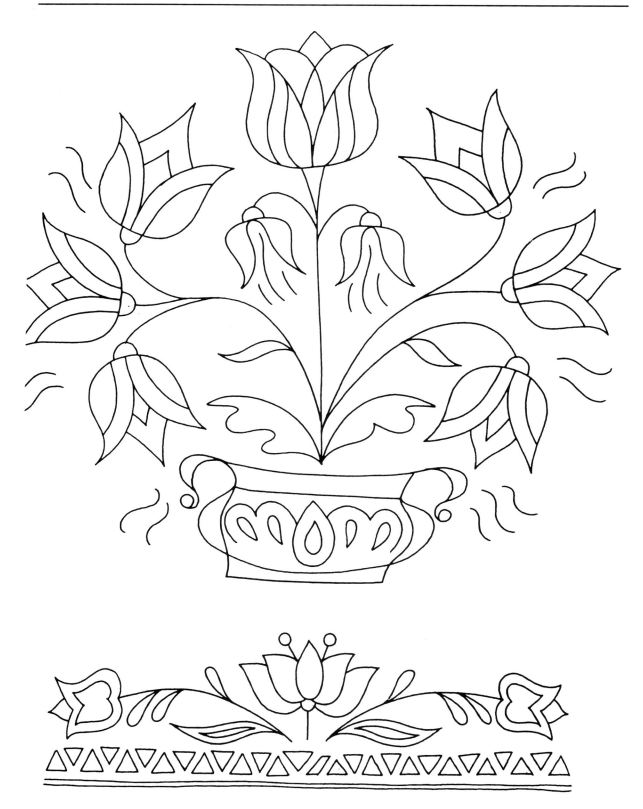

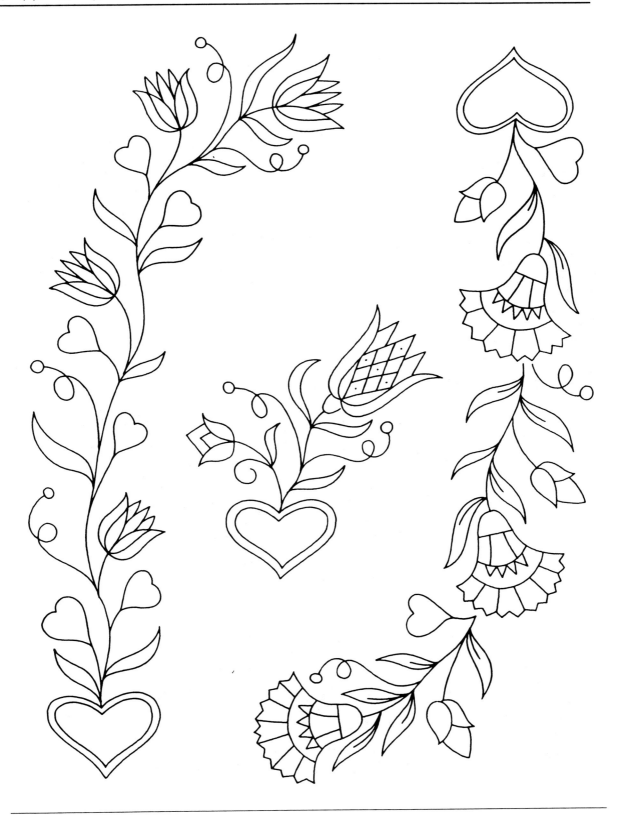

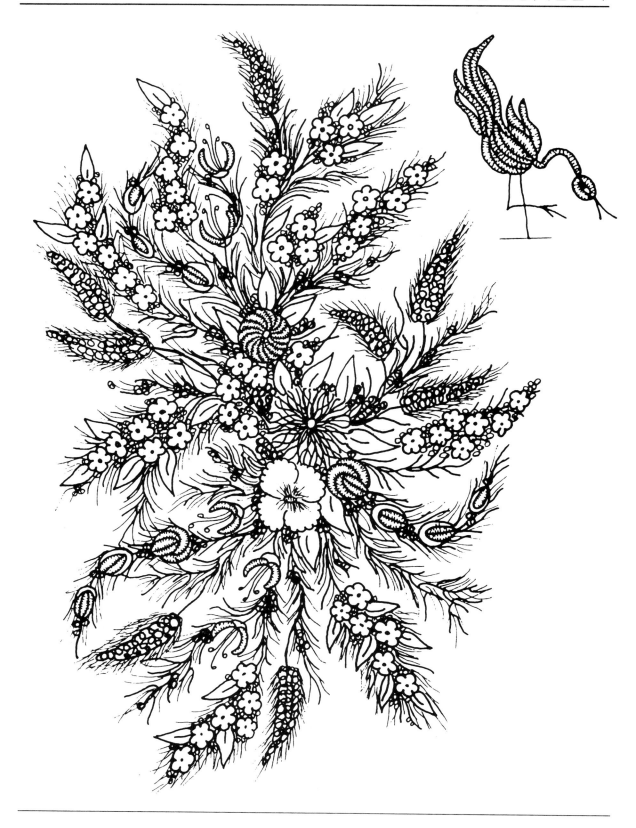

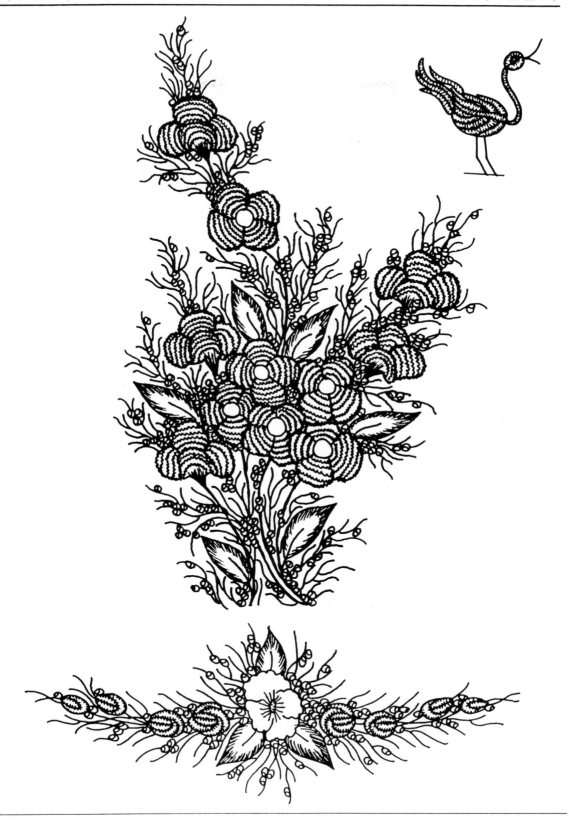

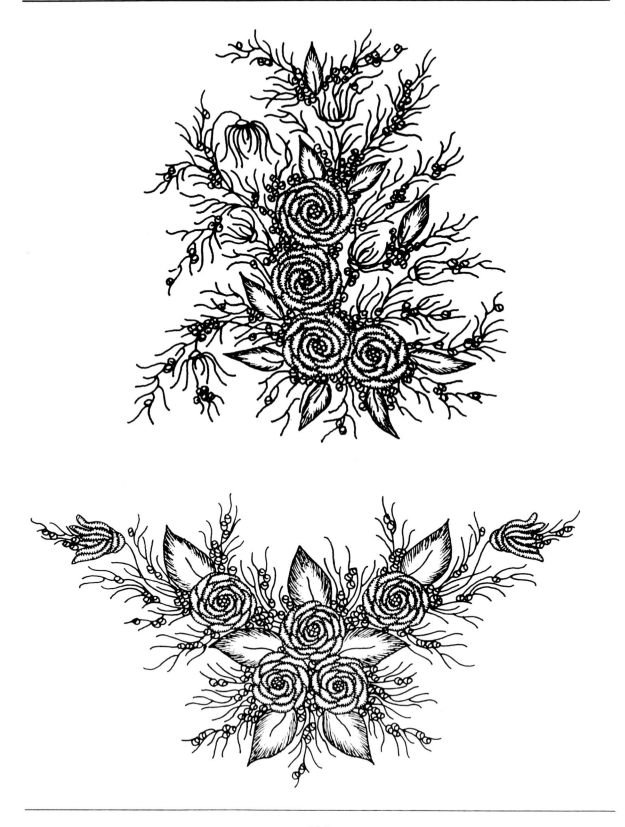

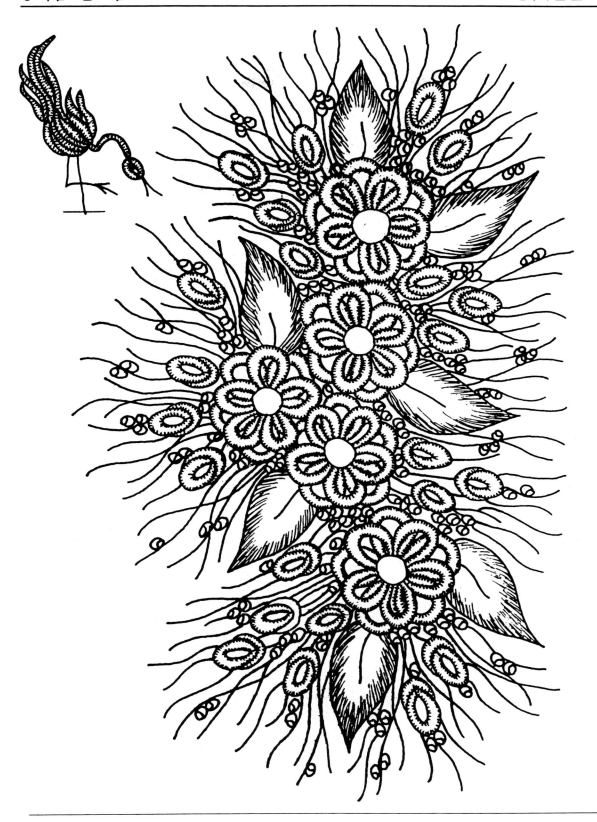

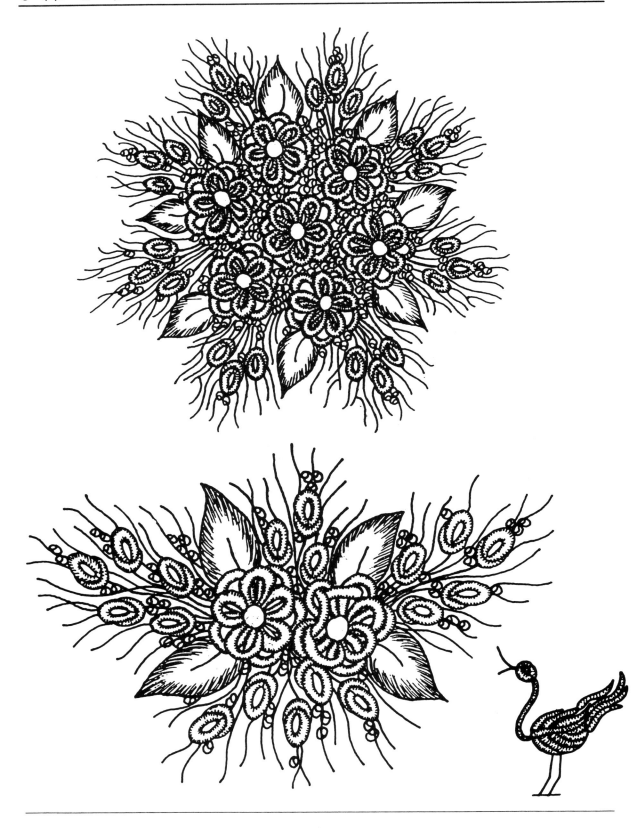

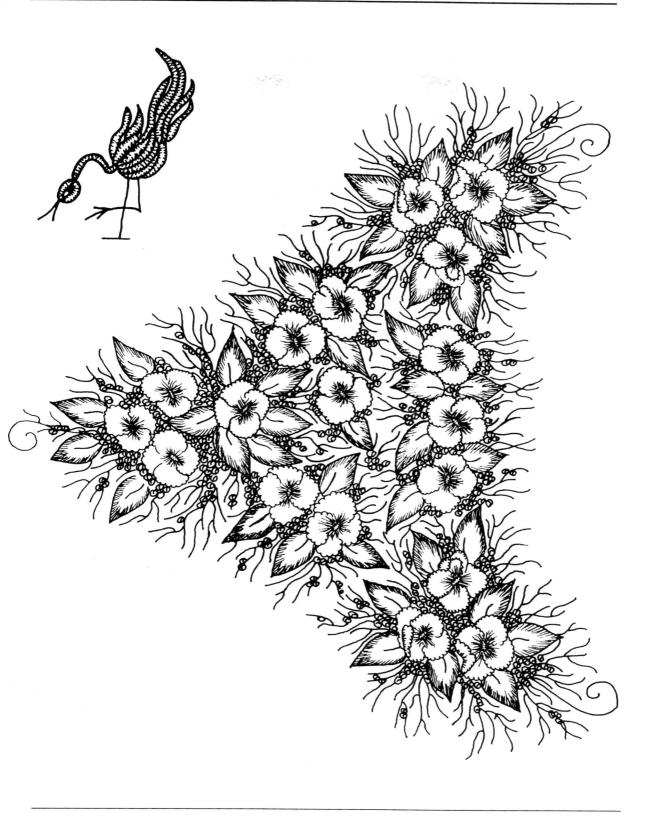

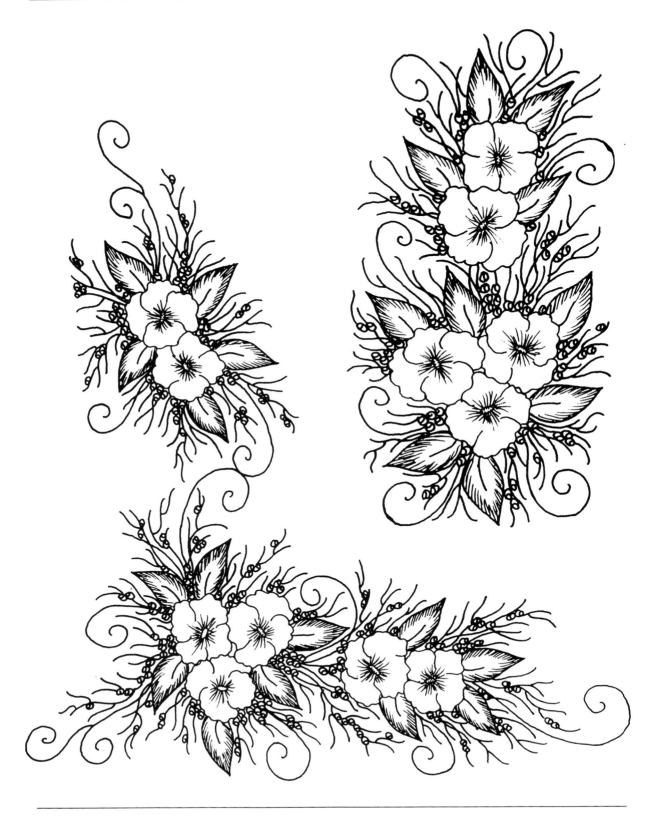

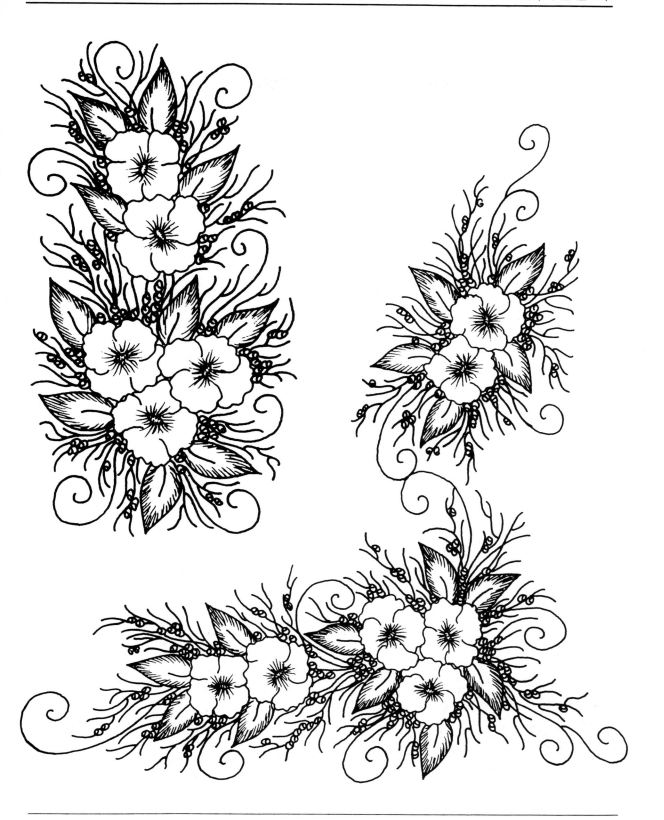

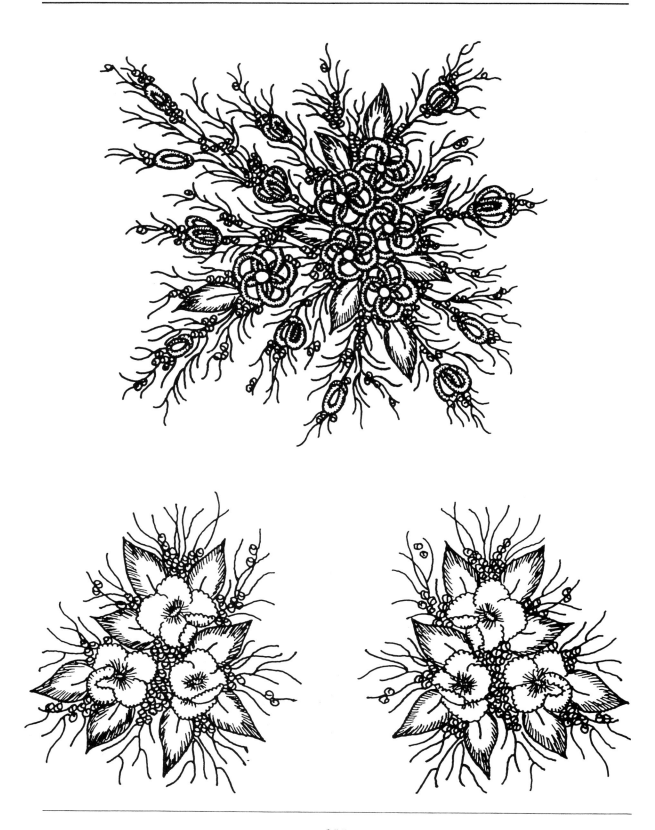

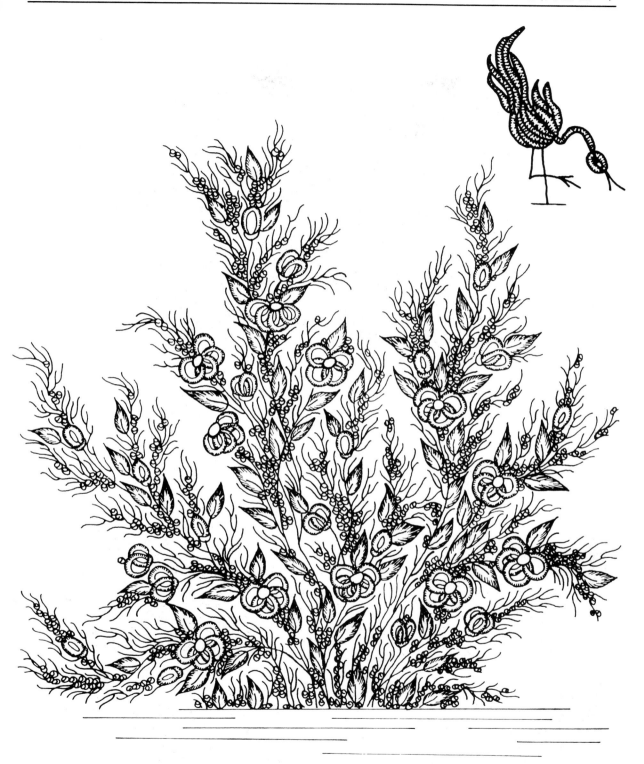

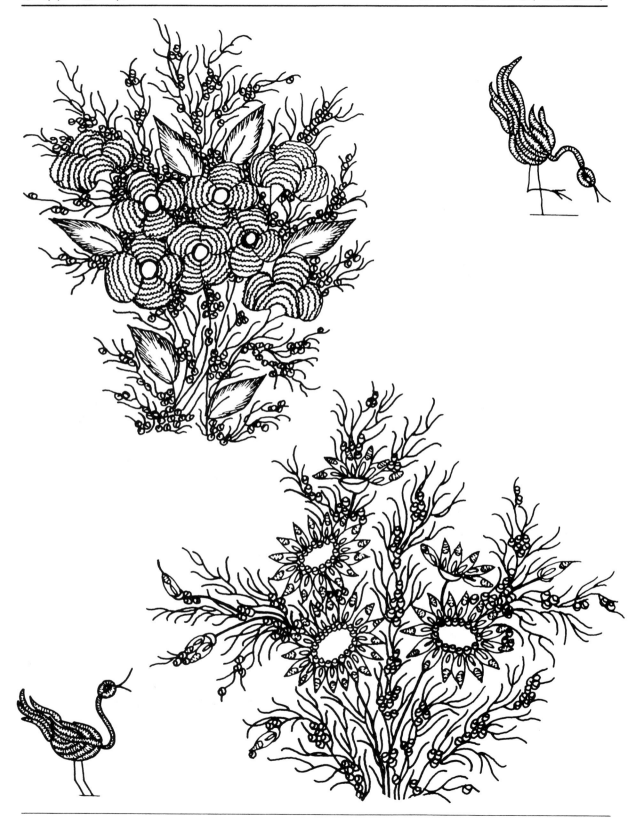

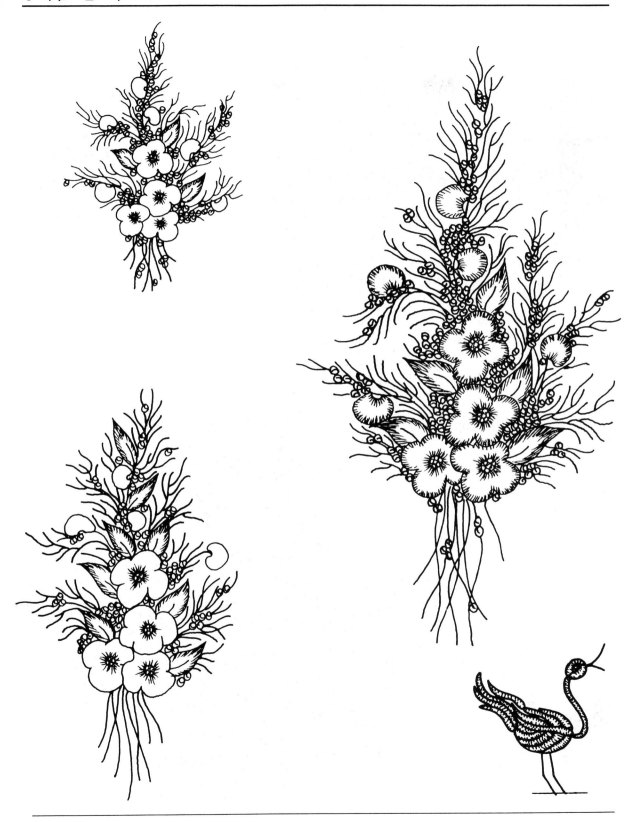

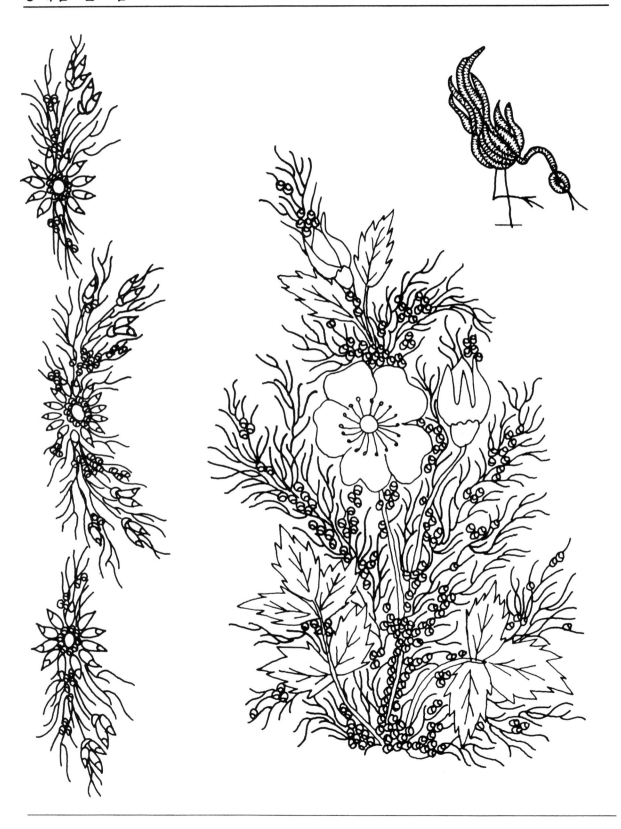

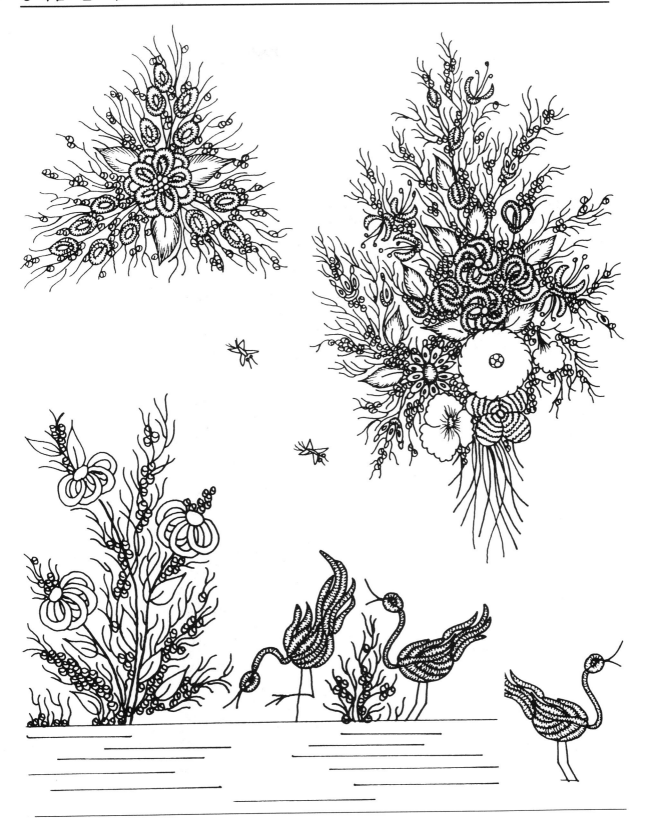

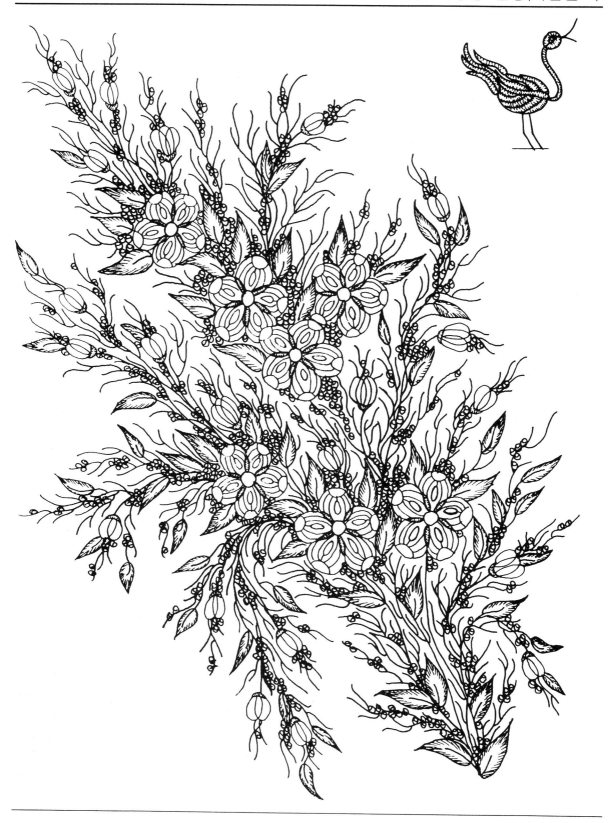

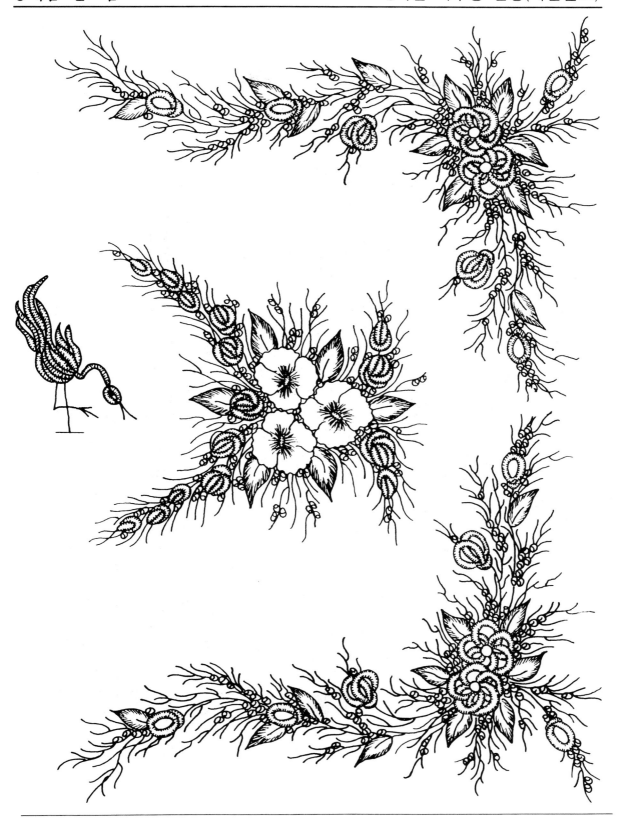

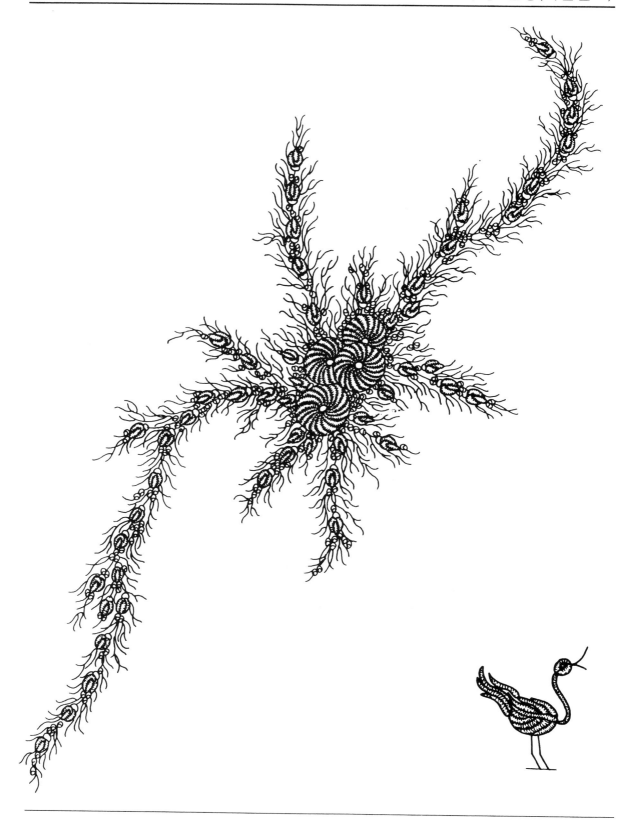

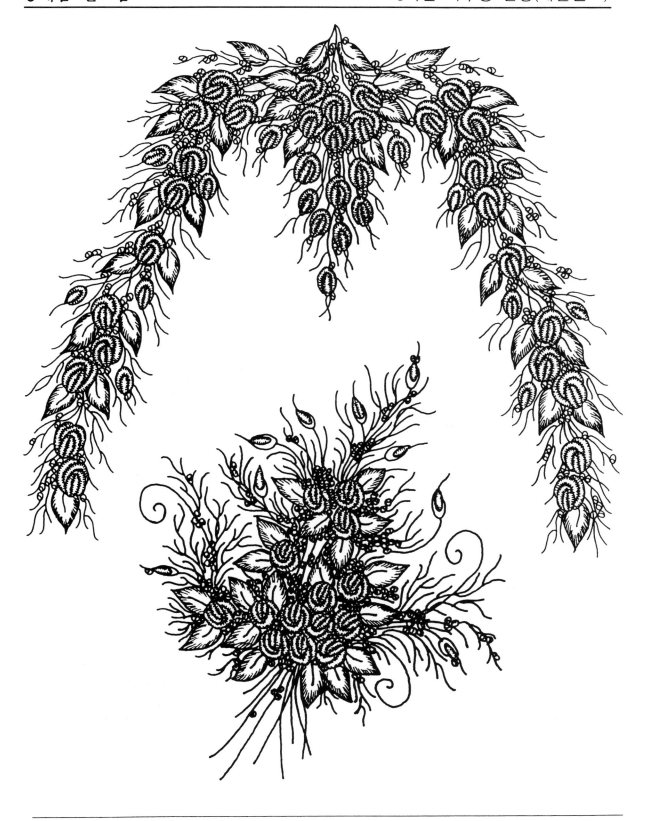

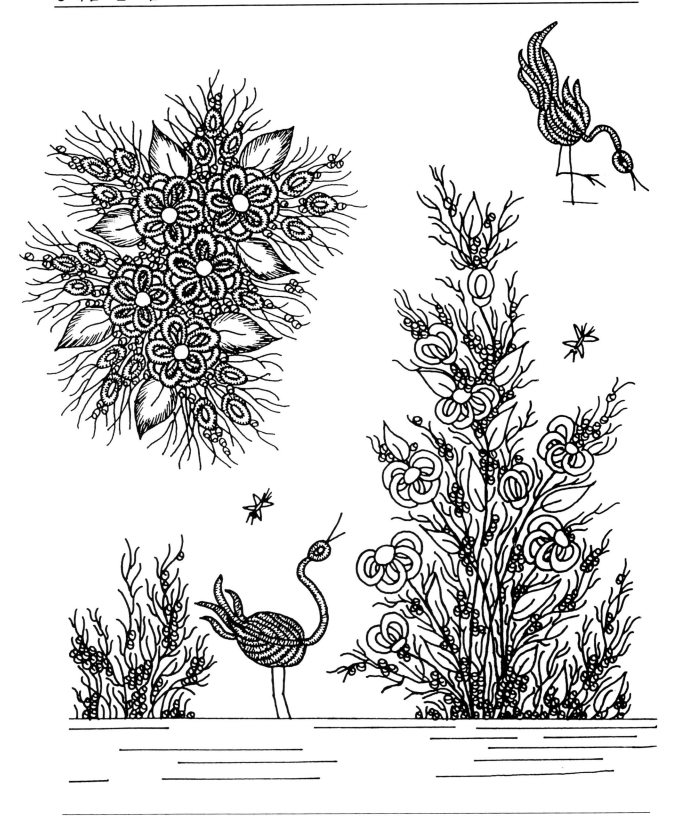

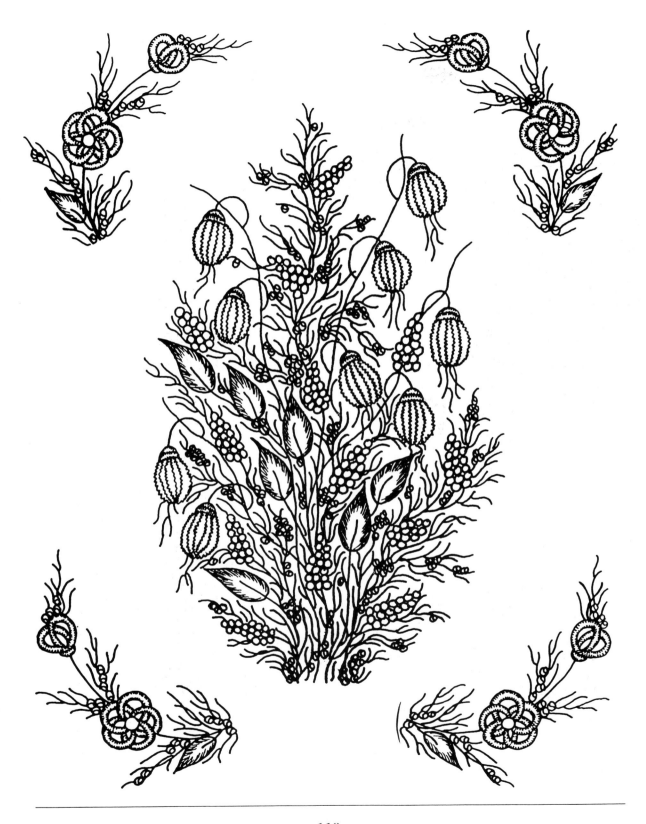

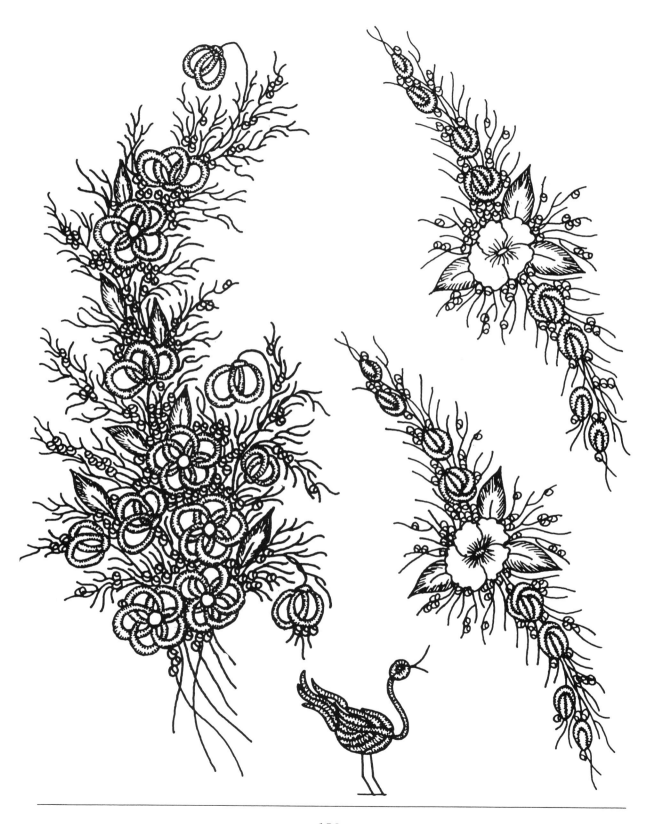

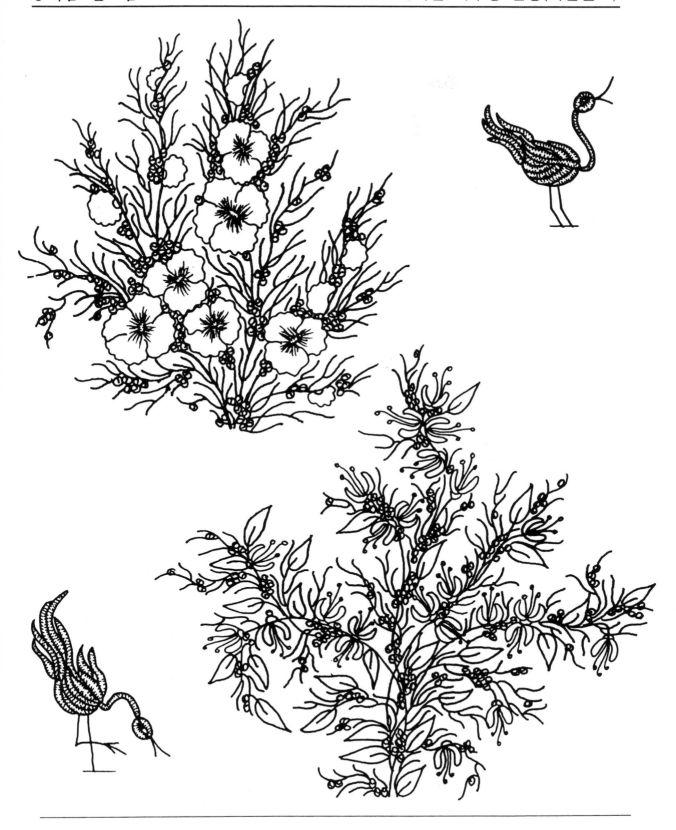

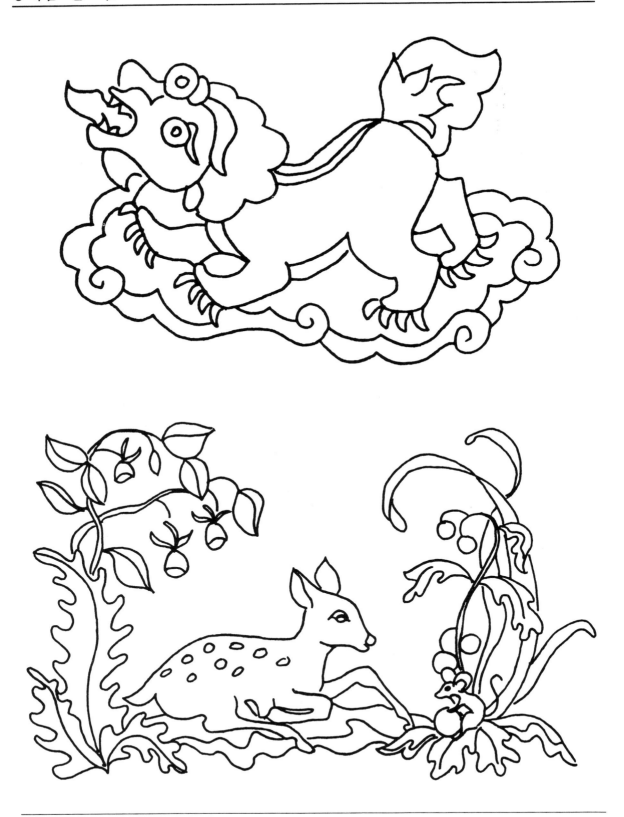

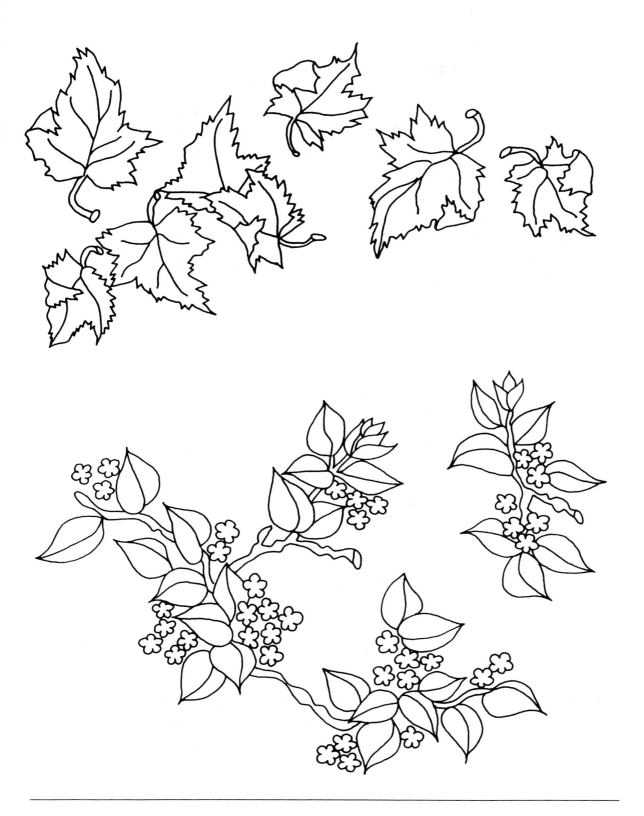

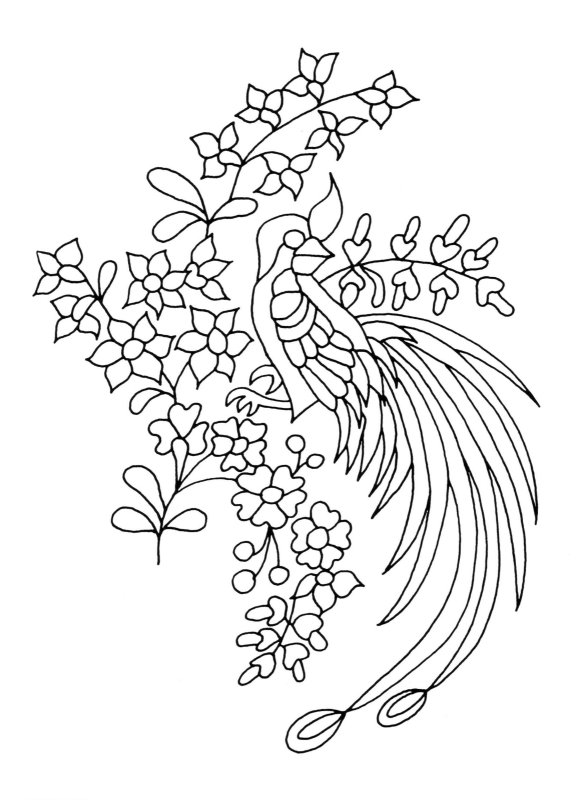

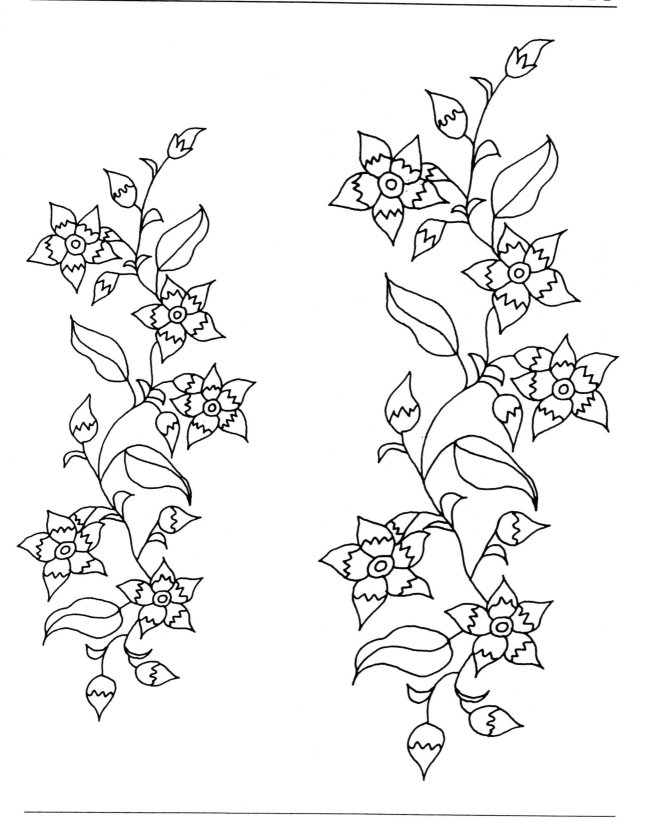

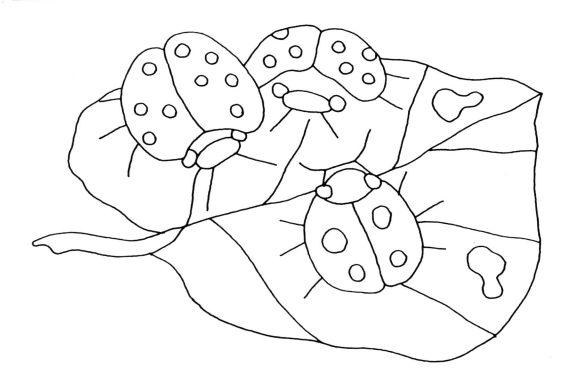

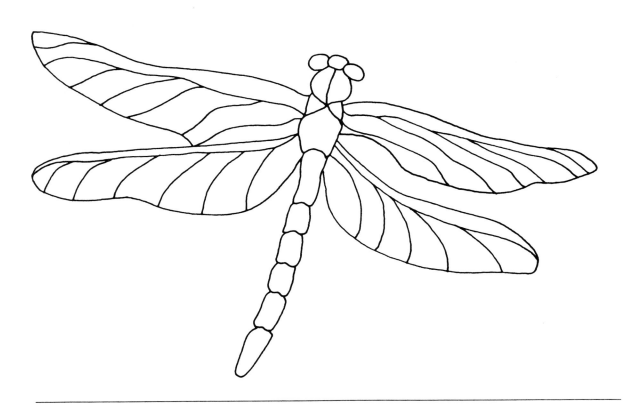

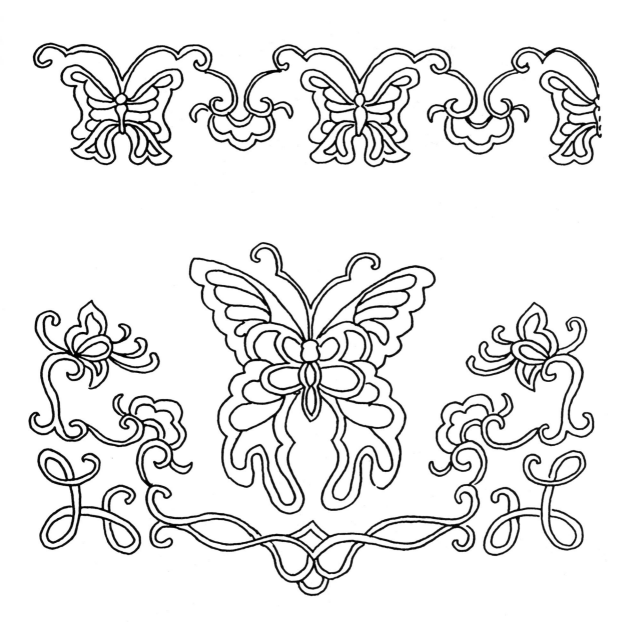

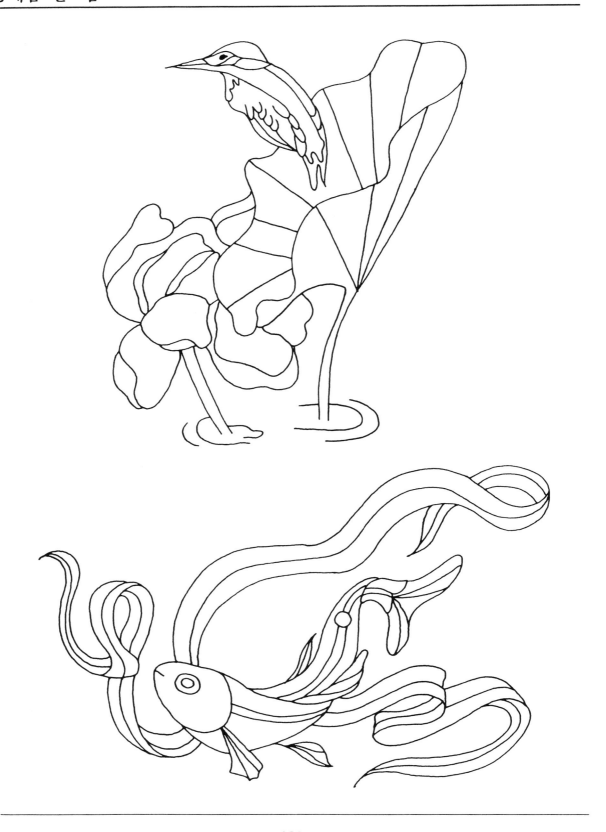

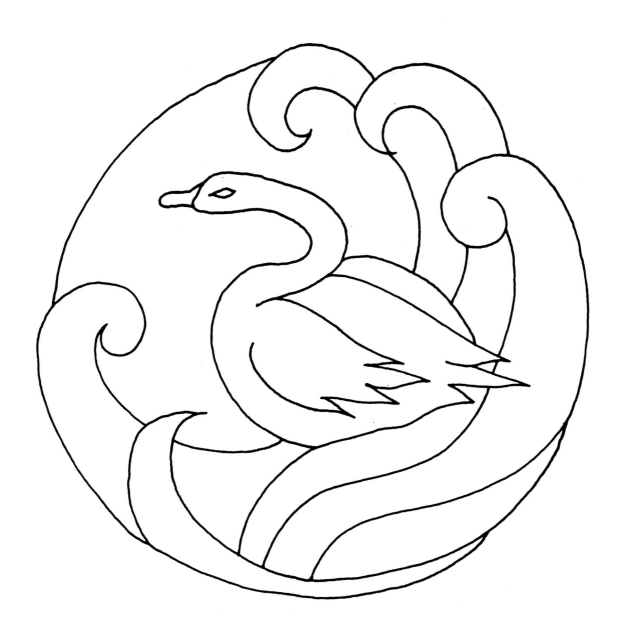

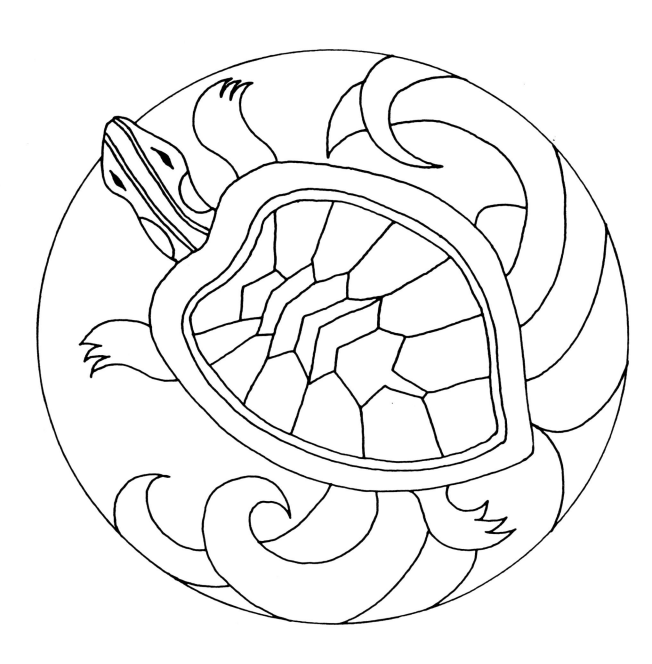

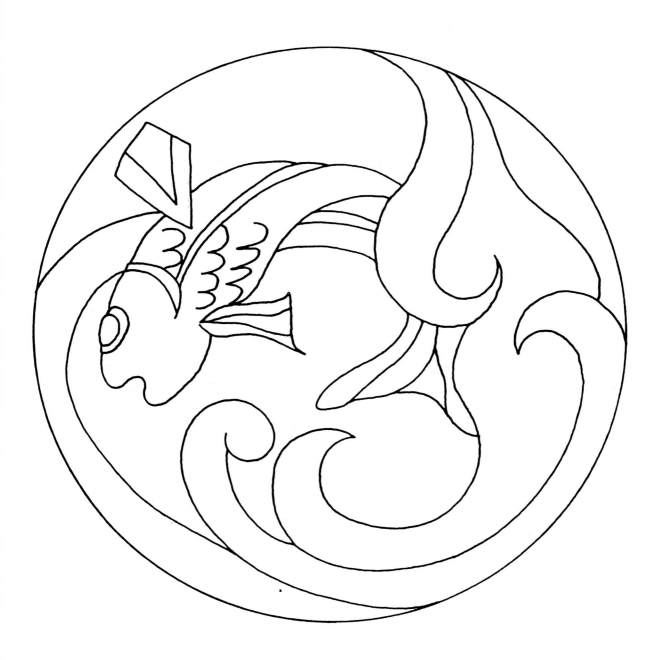

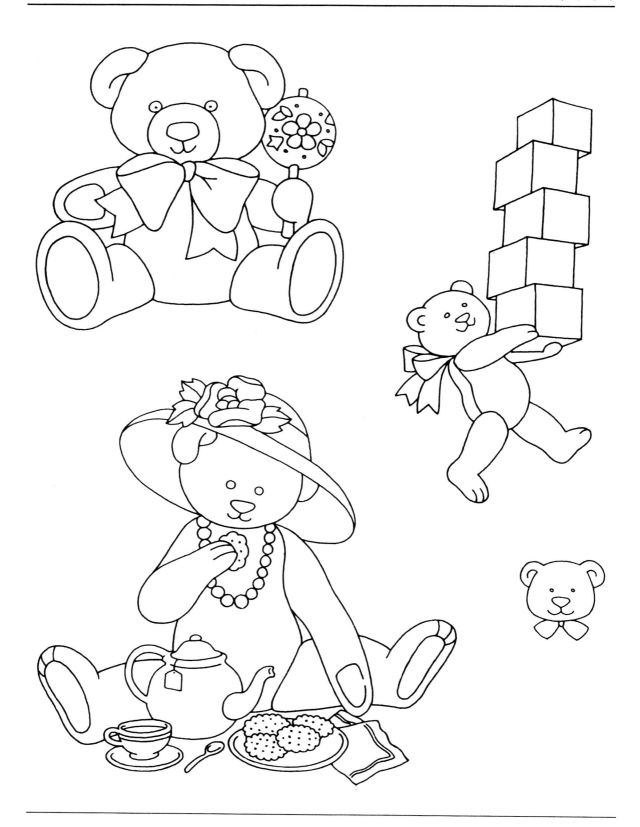

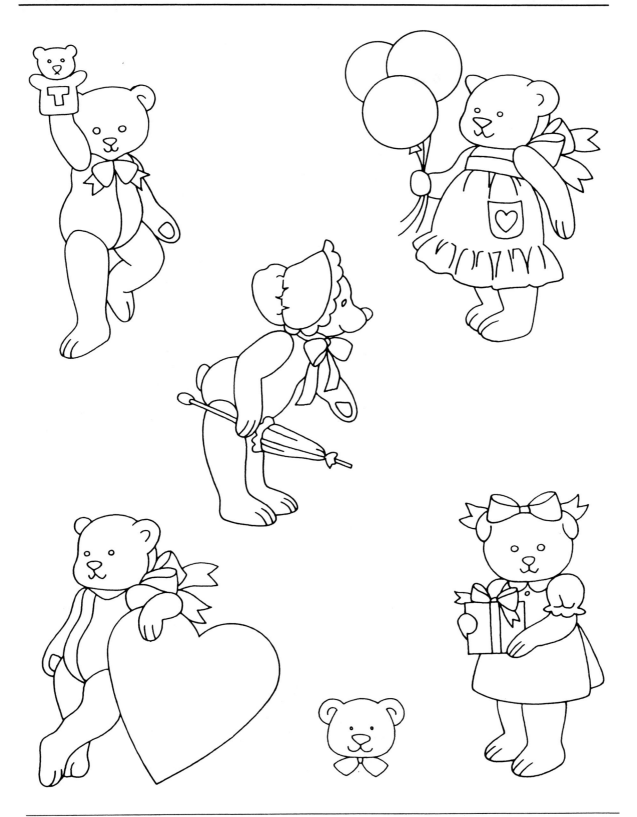

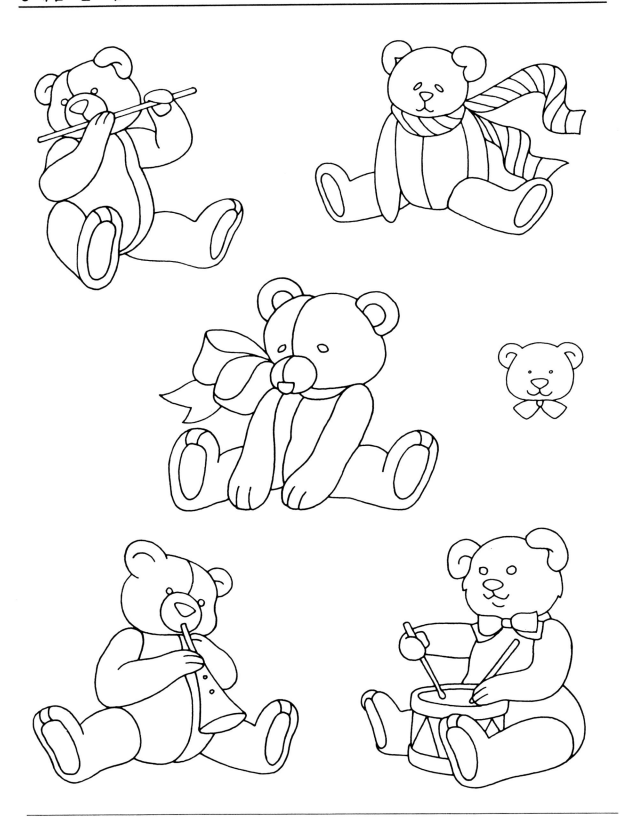

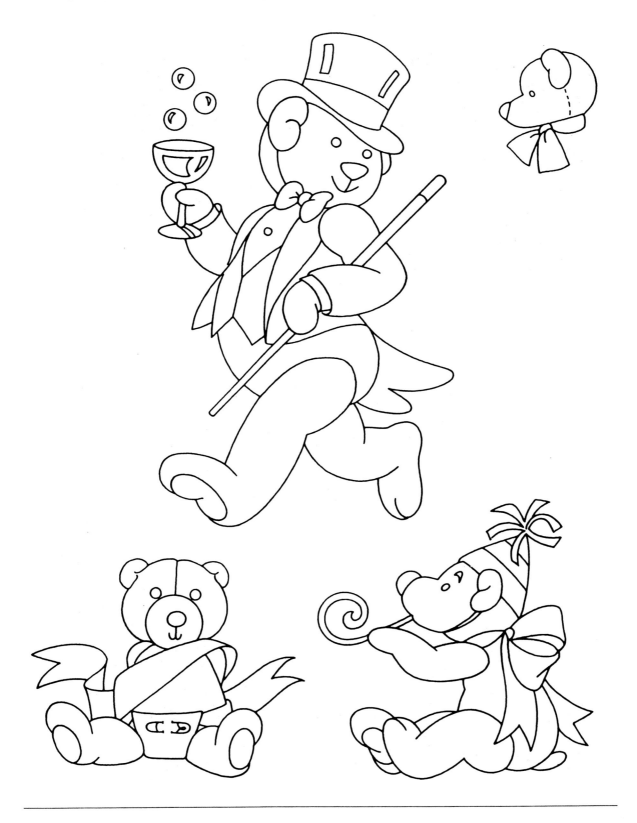

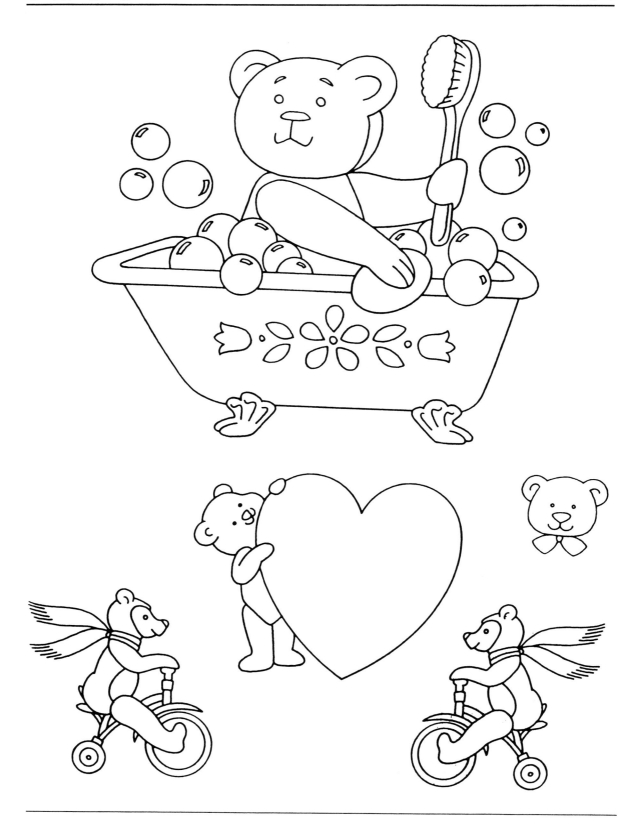

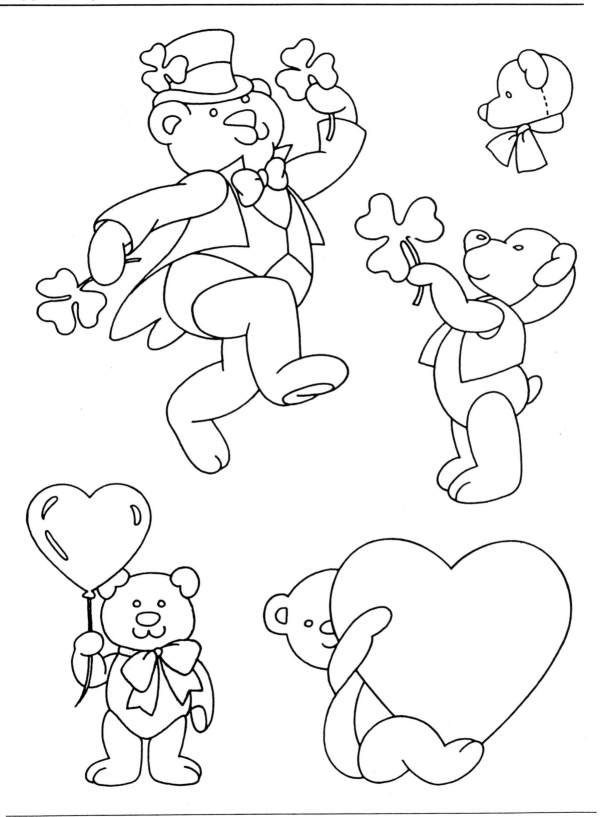

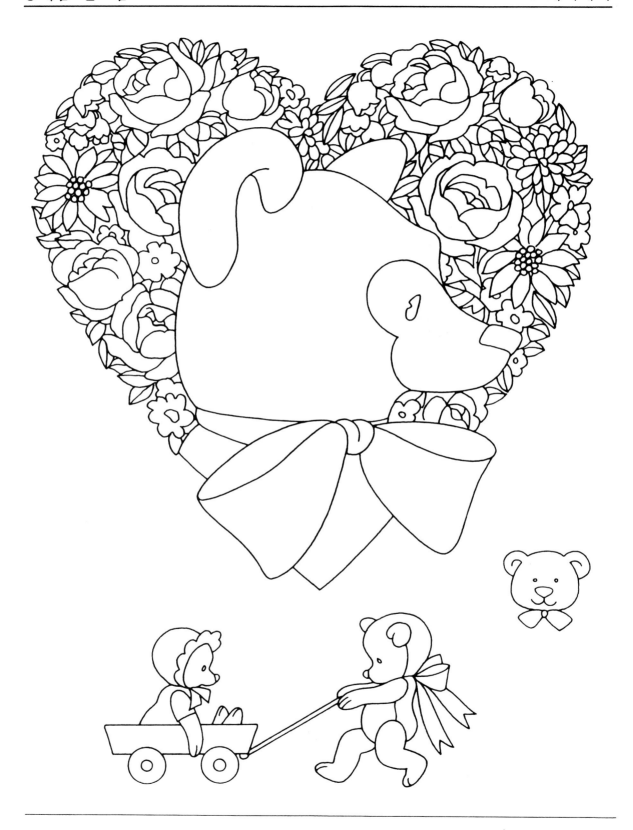

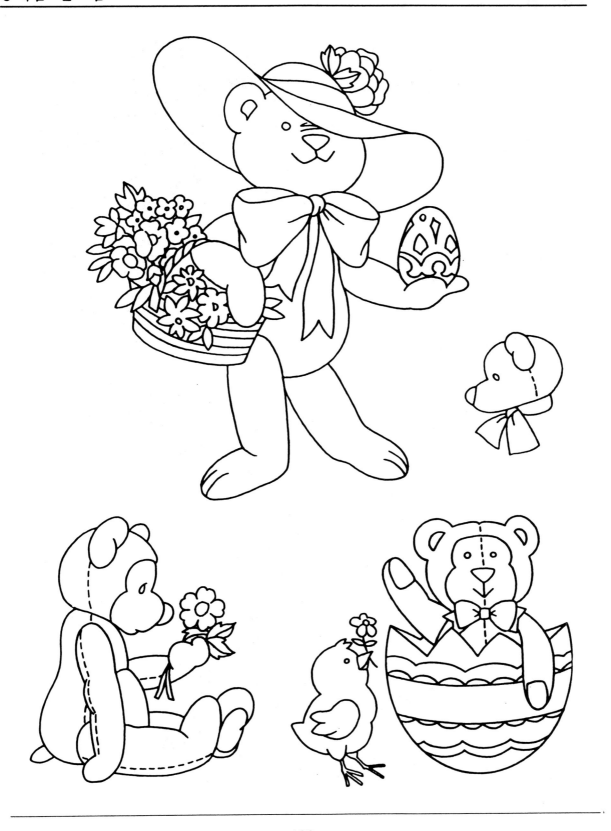

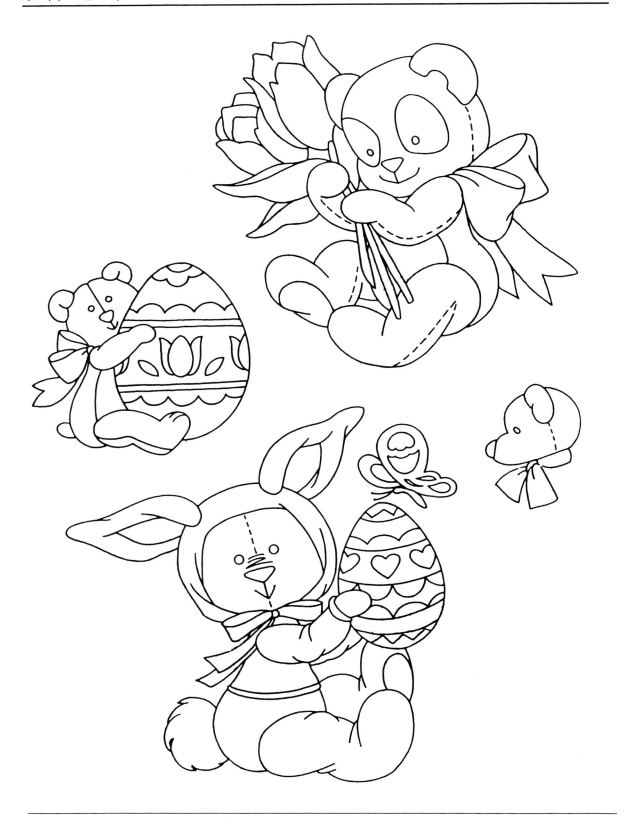

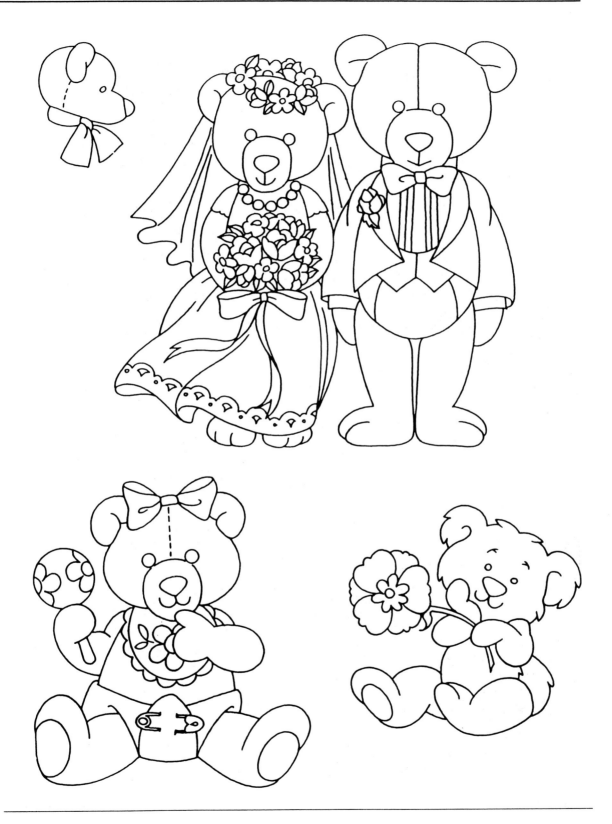

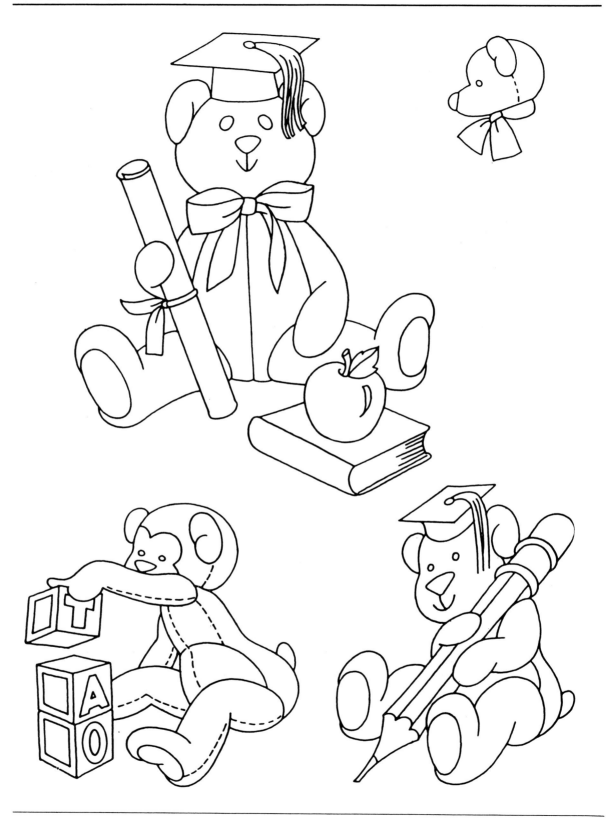

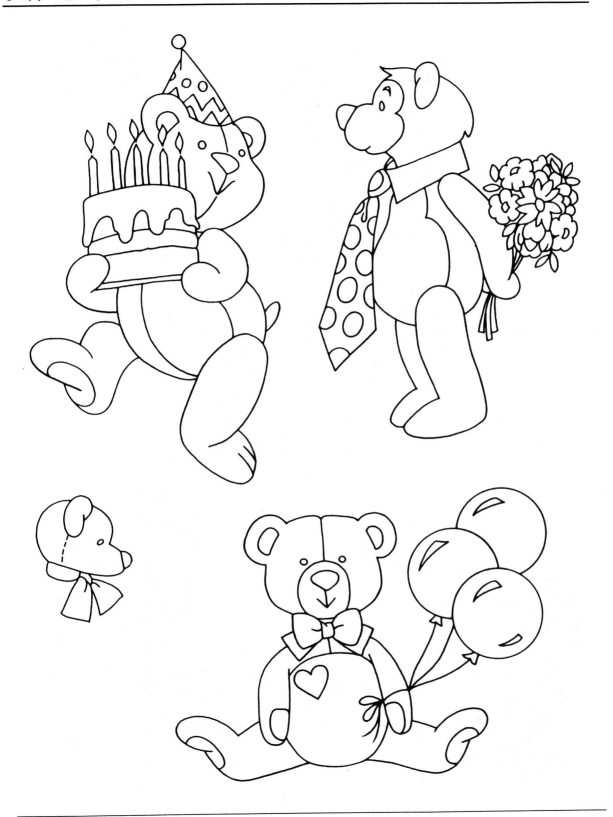

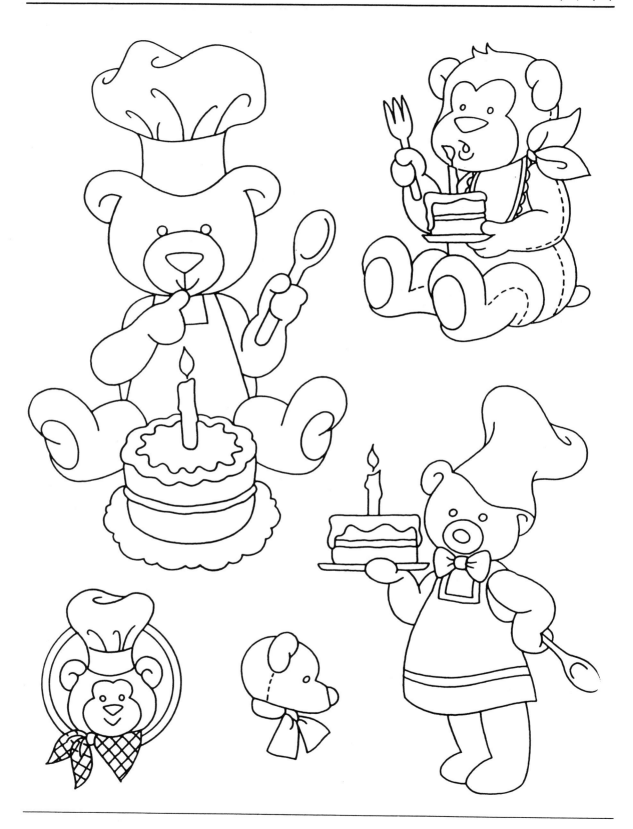

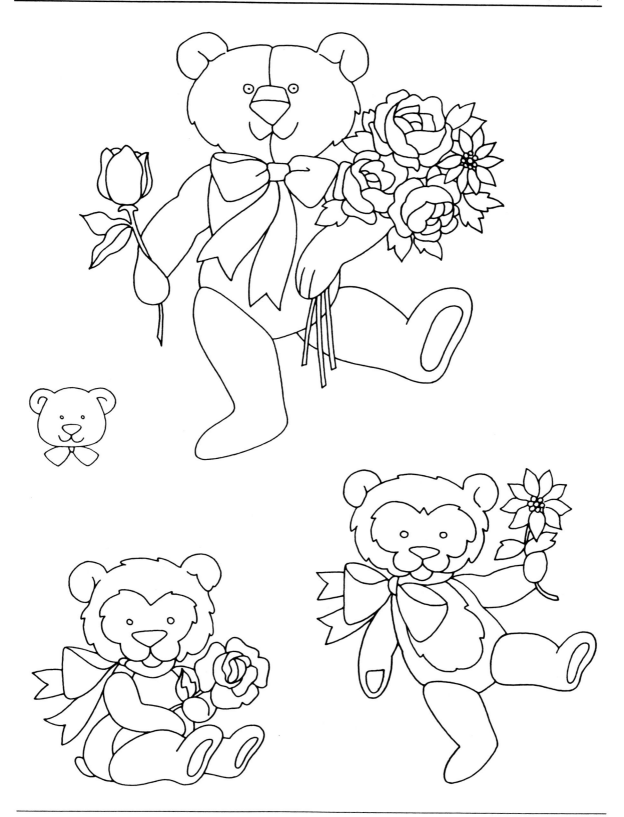

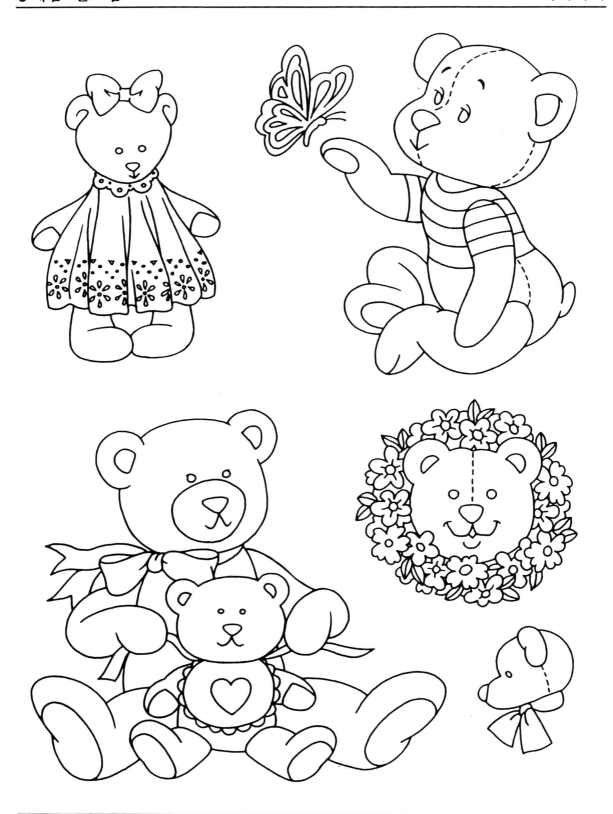

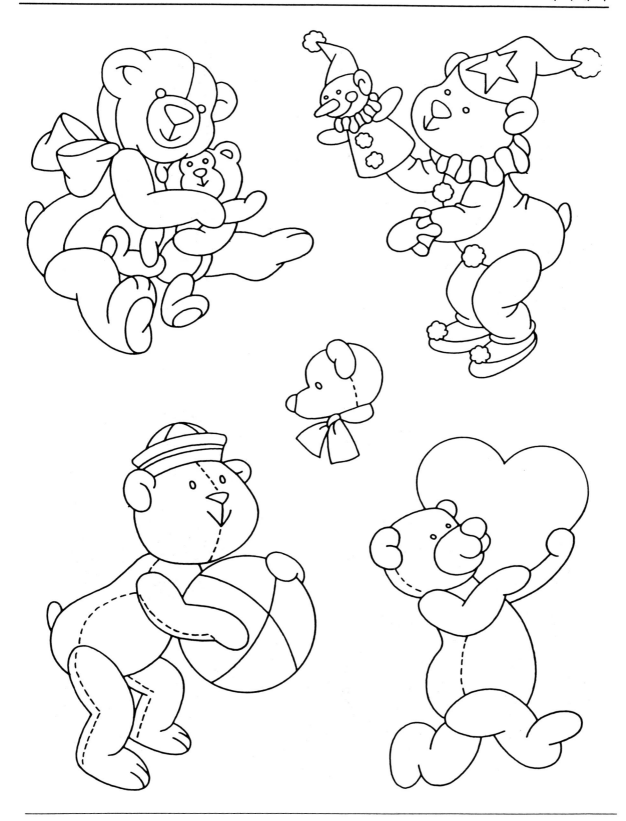

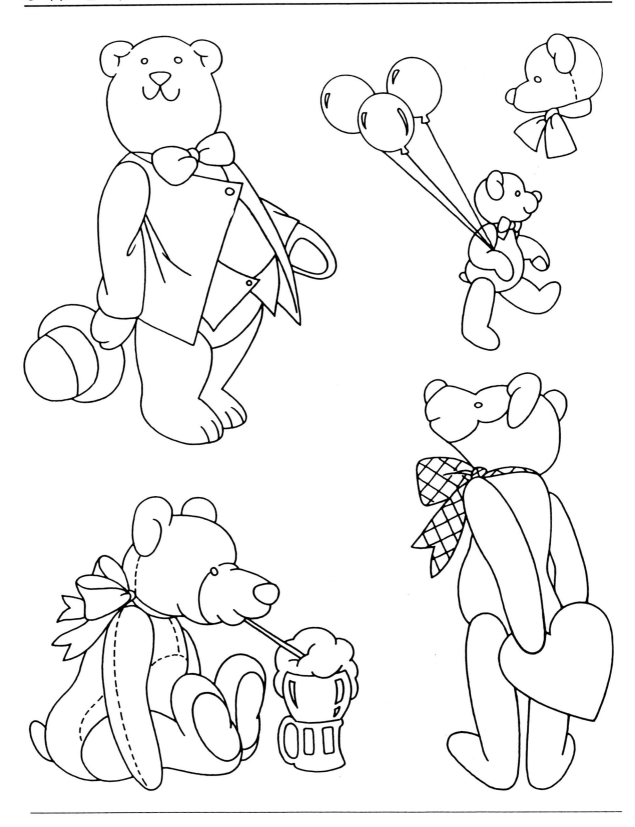

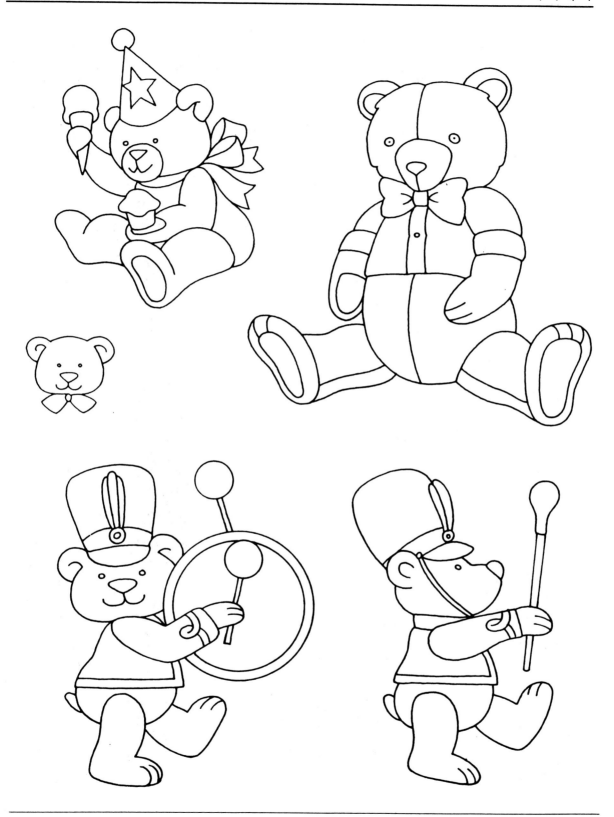

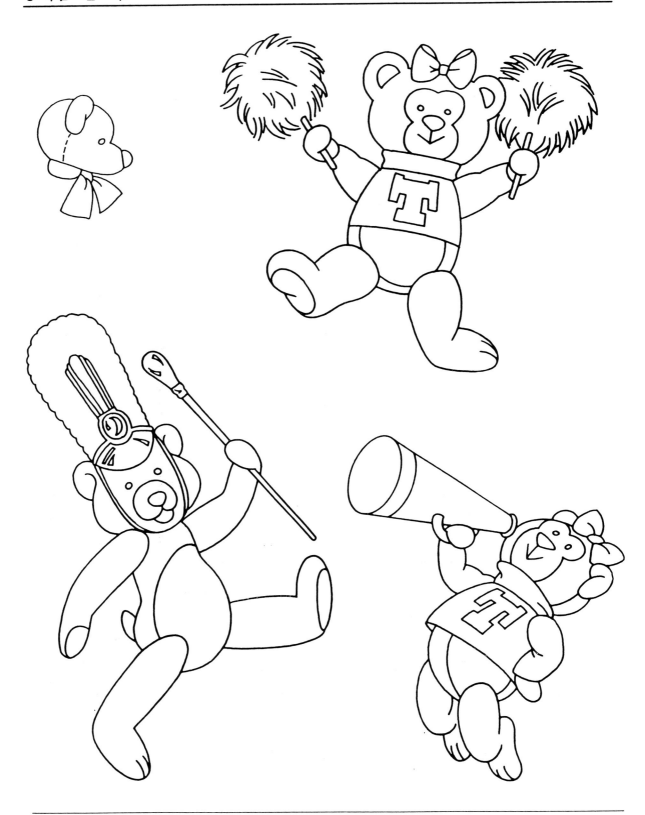

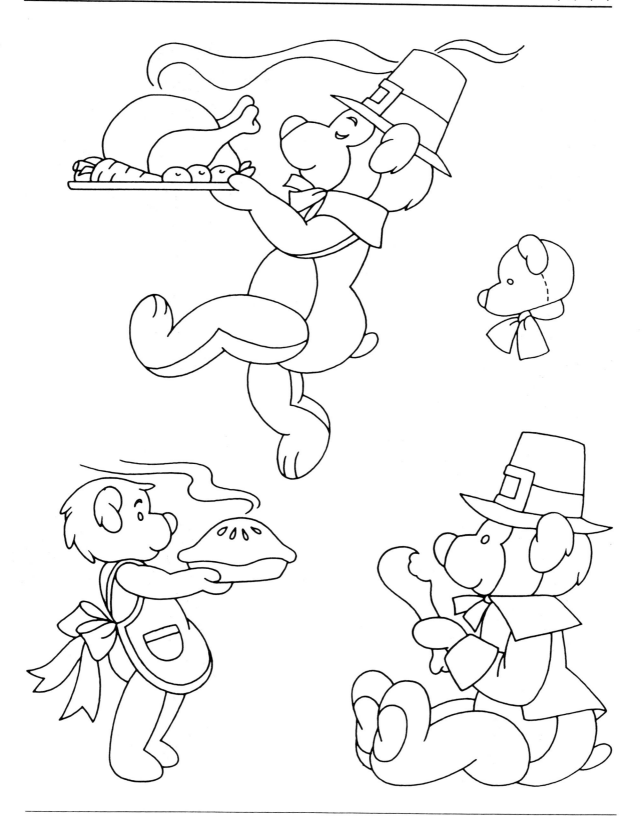

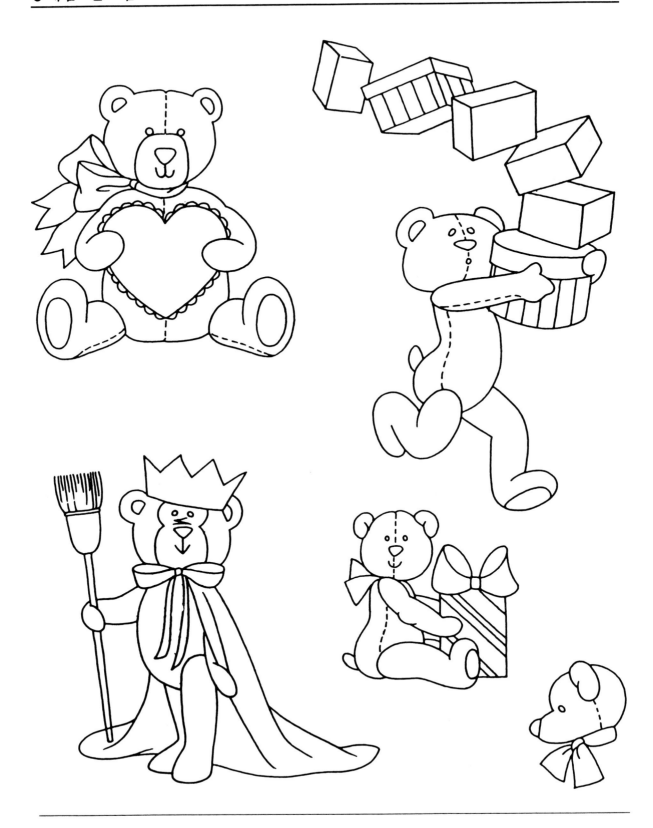

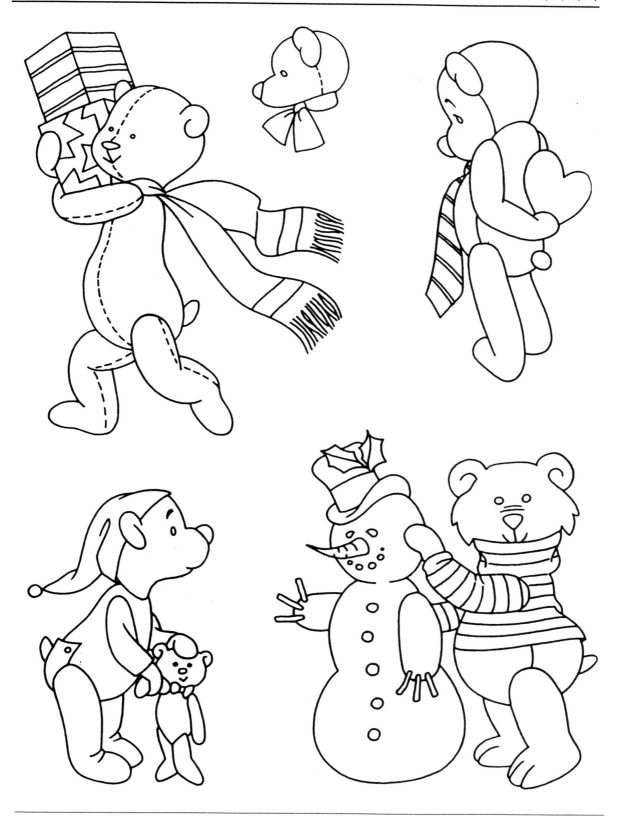

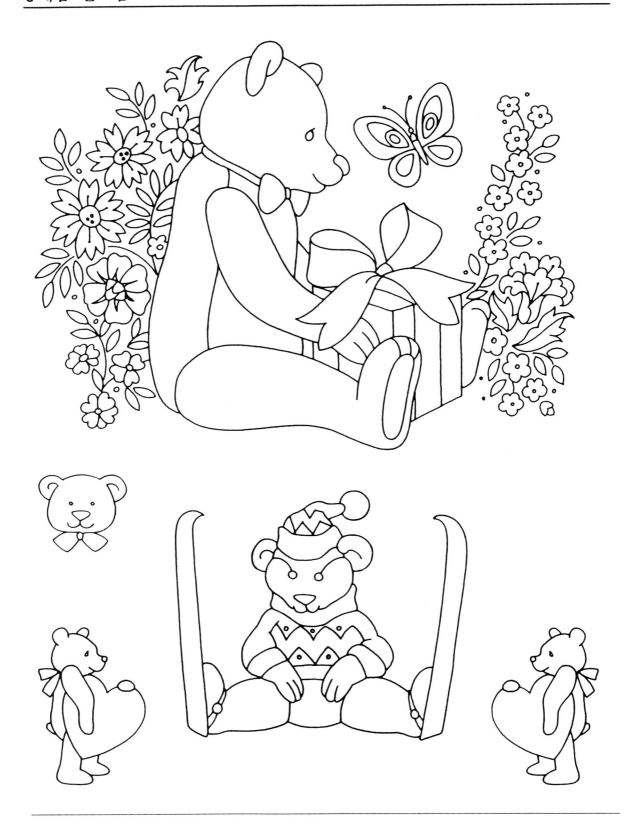

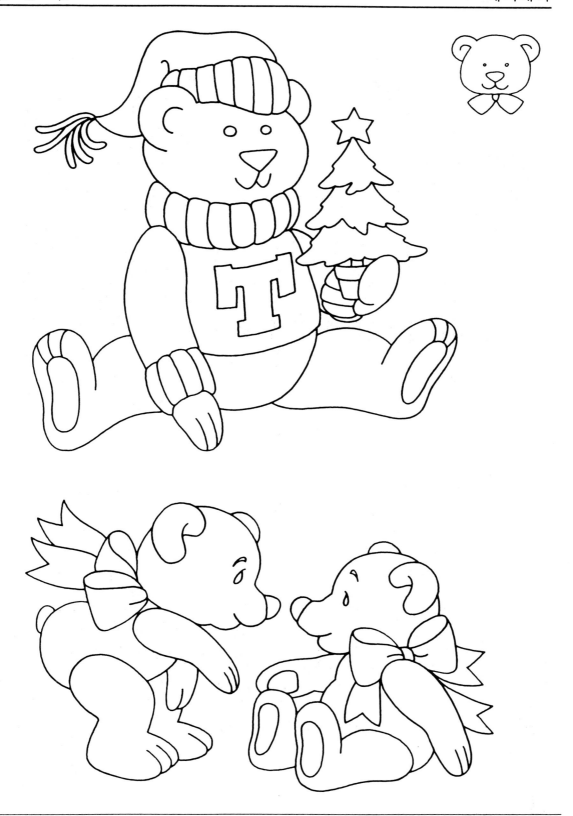

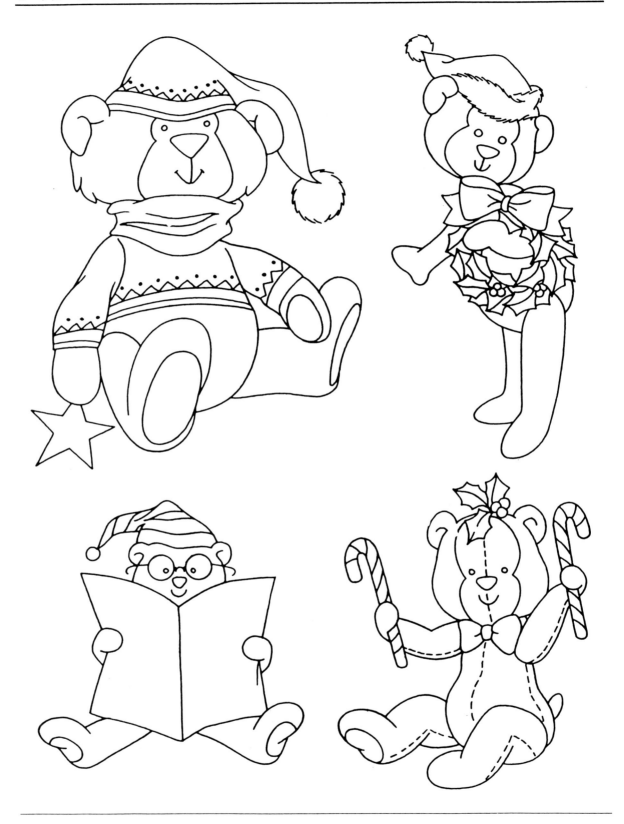

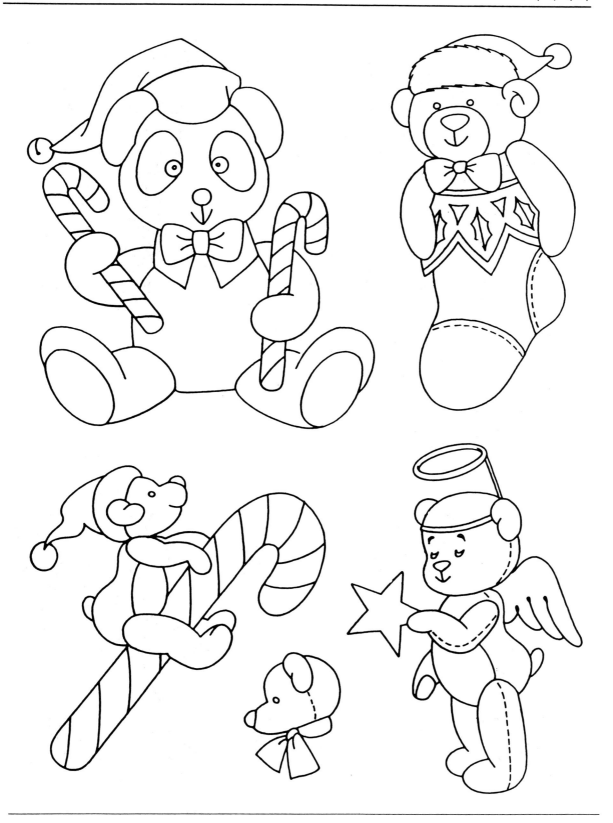

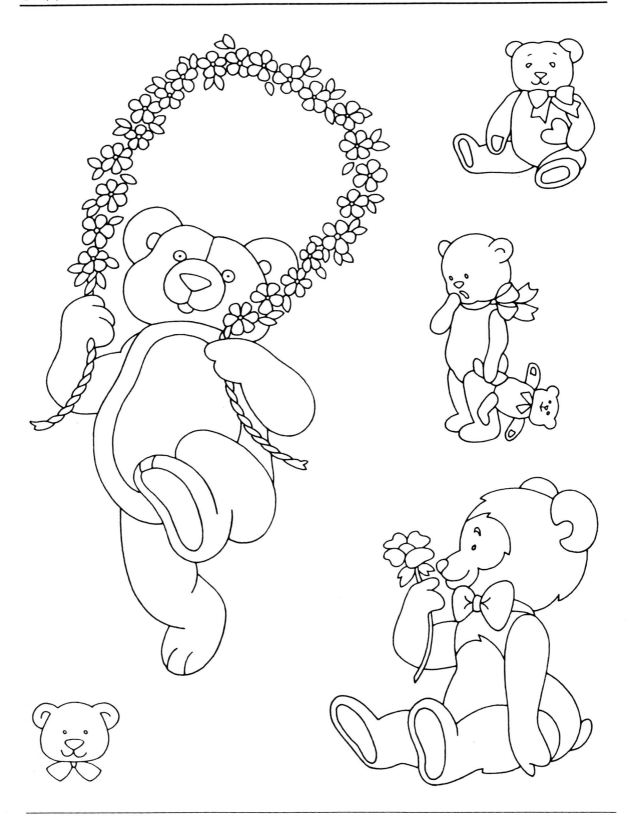